풀링

밀고 당기며 살아가는 우리의 오늘

풀링

1

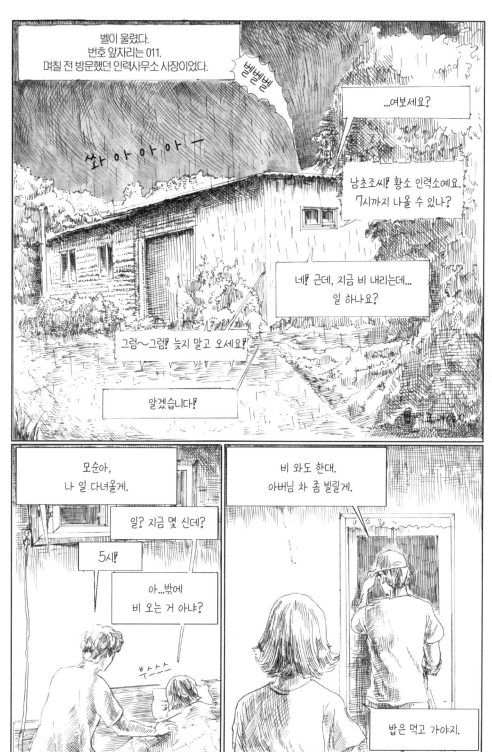

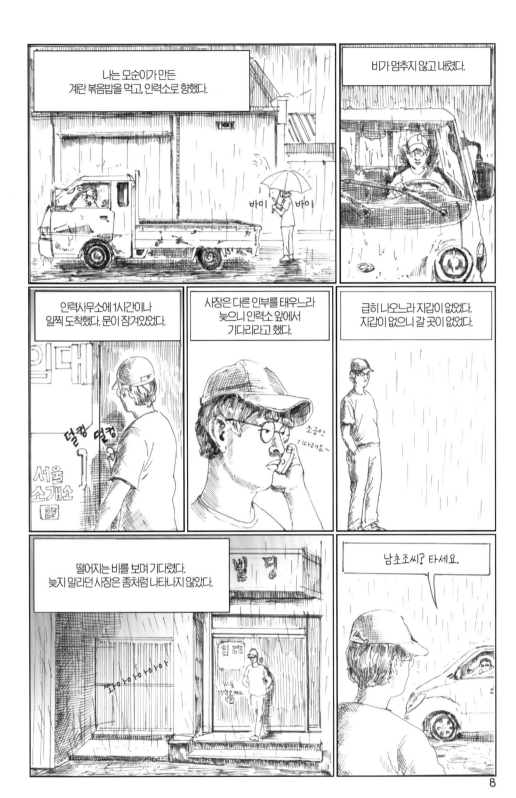

내가 인력소 등록을 작년에 했어요.

원래는 서점을 했거든.

그때 옥수수밭이 좀 있었는데, 옥수수 딸 사람 구하다 보니,

아예 내가 인력소를 차린 거지. 하하

일터로 가는 동안 사장은 쉬지 않고 말했는데, 오늘 무슨 일을 하는지는 말하지 않았다.

비가 쉬지않고 내렸다.

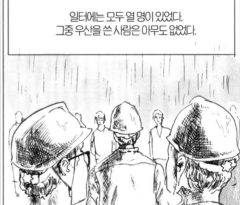

일터에는 모두 열 명이 있었다.
그중 우산을 쓴 사람은 아무도 없었다.

자자~

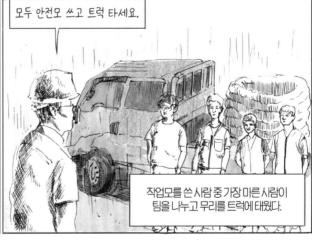

모두 안전모 쓰고 트럭 타세요.

작업모를 쓴 사람 중 가장 마른 사람이 팀을 나누고 무리를 트럭에 태웠다.

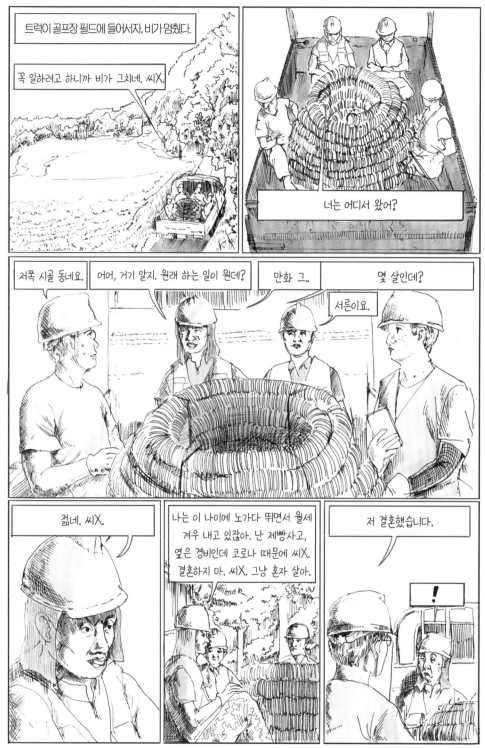

트럭이 골프장 필드에 들어서자, 비가 멈췄다.

꼭 일하려고 하니까 비가 그치네. 씨X.

너는 어디서 왔어?

저쪽 시골 동네요.

어, 거기 알지. 원래 하는 일이 뭔데?

만화 그..

몇 살인데?

서른이요.

젊네. 씨X.

나는 이 나이에 노가다 뛰면서 월세 겨우 내고 있잖아. 난 제빵사고, 옆은 경비인데 코로나 때문에 씨X. 결혼하지 마. 씨X. 그냥 혼자 살아.

저 결혼했습니다.

!

혹시 오늘 무슨 일하는지 아세요?

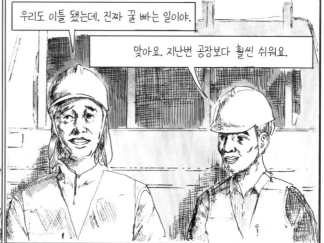

우리도 이틀 됐는데. 진짜 꿀 빠는 일이야.

맞아요. 지난번 공장보다 훨씬 쉬워요.

골프장에 들어선 트럭은 전동카트보다 앞서갈 수 없었다.
트럭 뒤에서 인부 셋과 쪼그려 앉아 골프치는 모습을 눈치껏 구경했다.

여기는 중간중간 쉬는 시간이 많아.
골프 치는 사람이 오면 작업을
못 하거든. 그제는 홀에서 늦게
나간다고 지랄지랄 하는 거야, 씨X.

땅

소장님~
나이스 샷!

골프장에선 소장이어도
집에선 나랑 똑같은 컵라면 먹으면서 살 거야.

11

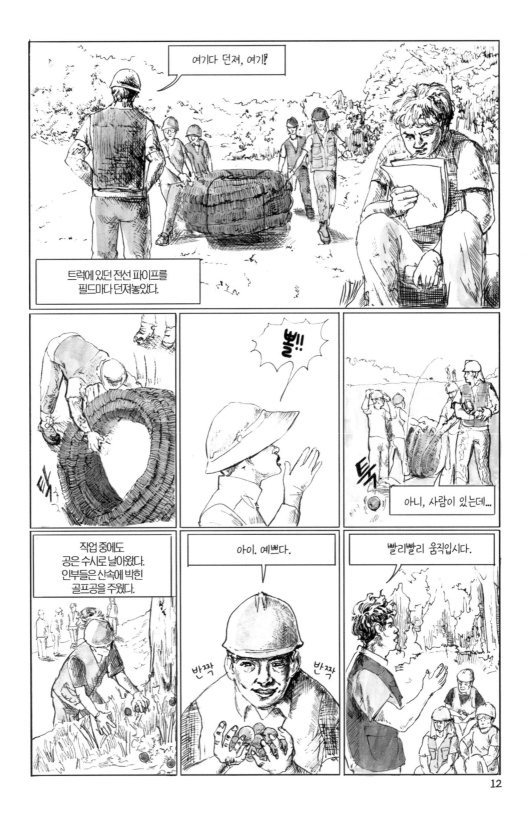

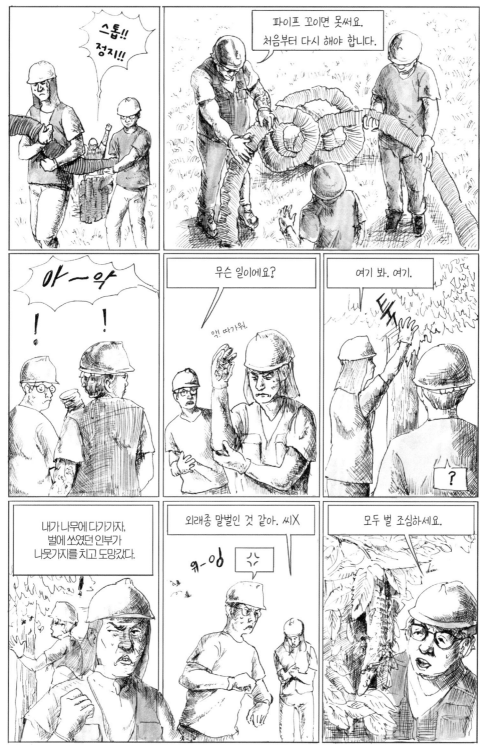

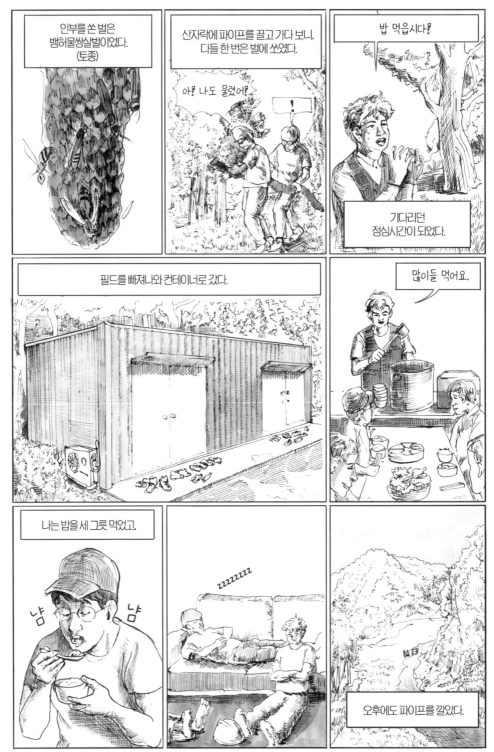

인부를 쏜 벌은
뱀허물쌍살벌이었다.
(토종)

산자락에 파이프를 끌고 가다 보니,
다들 한 번은 벌에 쏘였다.

아! 나도 물렸어!

밥 먹읍시다!

기다리던
점심시간이 되었다.

필드를 빠져나와 컨테이너로 갔다.

많이들 먹어요.

나는 밥을 세 그릇 먹었고.

냠 냠

오후에도 파이프를 깔았다.

14

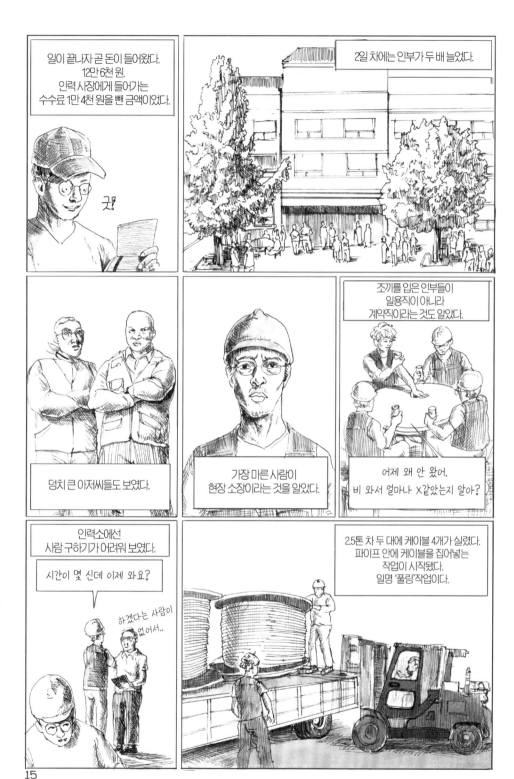

엄지손가락만 한 케이블 4개를
파이프 안쪽으로 넣었다.

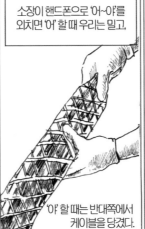

소장이 핸드폰으로 '어~야'를
외치면 '어' 할때 우리는 밀고,

'야' 할때는 반대쪽에서
케이블을 당겼다.

준비됐어? 작업 시작한다!

시작해!

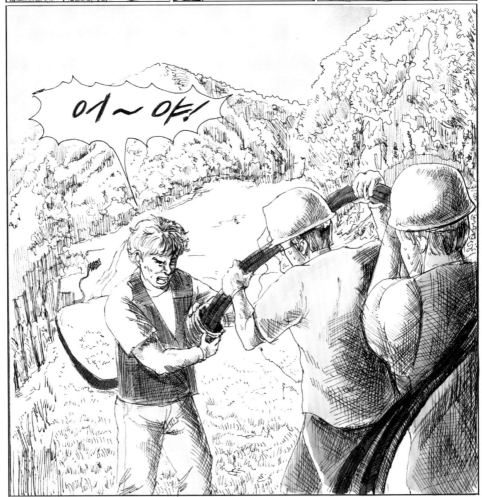

어~야!

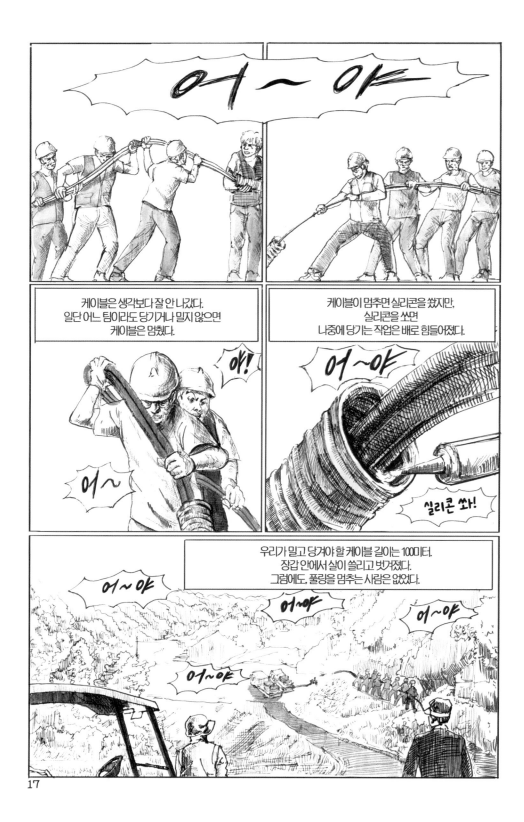

어~야

케이블은 생각보다 잘 안 나갔다.
일단 어느 팀이라도 당기거나 밀지 않으면
케이블은 멈췄다.

케이블이 멈추면 실리콘을 쐈지만,
실리콘을 쏘면
나중에 당기는 작업은 배로 힘들어졌다.

야!

어~

어~야

실리콘 쏴!

우리가 밀고 당겨야 할 케이블 길이는 100미터.
장갑 안에서 살이 쓸리고 벗겨졌다.
그럼에도, 풀링을 멈추는 사람은 없었다.

어~야

어~야

어~야

어~야

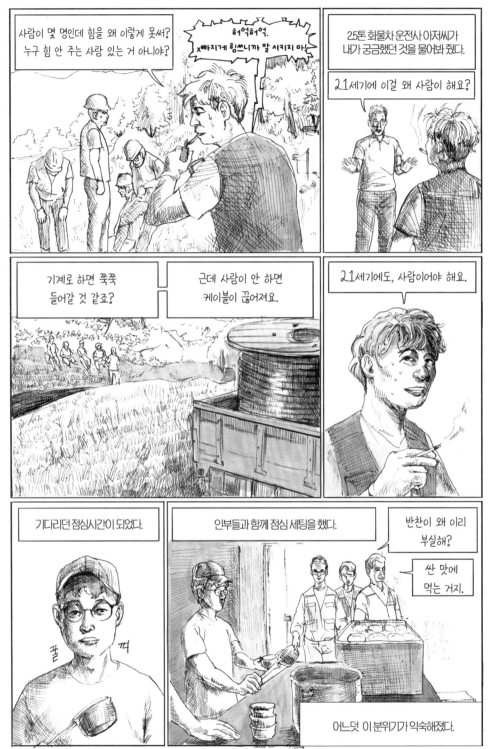

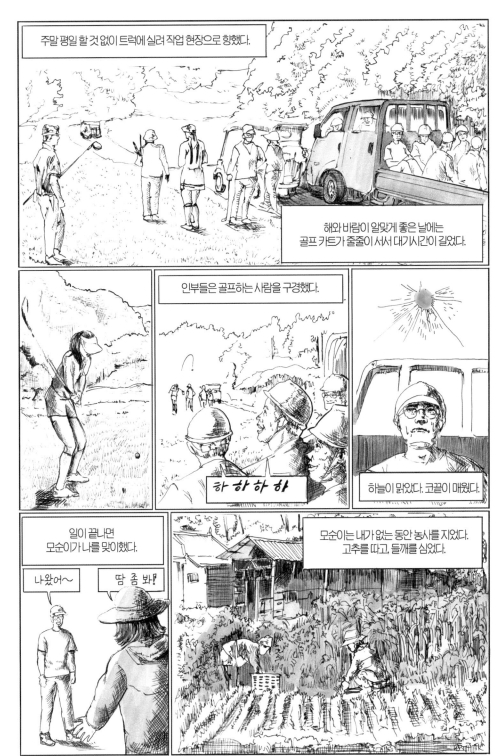

나는 매일 골프장으로 갔다.

집합 장소는 직원 식당 겸 휴게소였다.
일용직인 나는 식당에 들어갈 수 없었다.
휴게소도 화장실만 사용할 수 있었다.

그마저도 남녀공용 화장실이었다.

작업소장은 3일 차가 되던 날에 나를 계약직 팀에 합류시켰다.

야, 너 내 팀으로 와.

아...네.

현장소장은 항상 안전모를 썼다.

왕년에는 보디빌더 같았지만,

당뇨로 인해 40kg이 됐다고 했다.
소장 트럭에는 항상
양갱이가 준비되어 있었다.

20

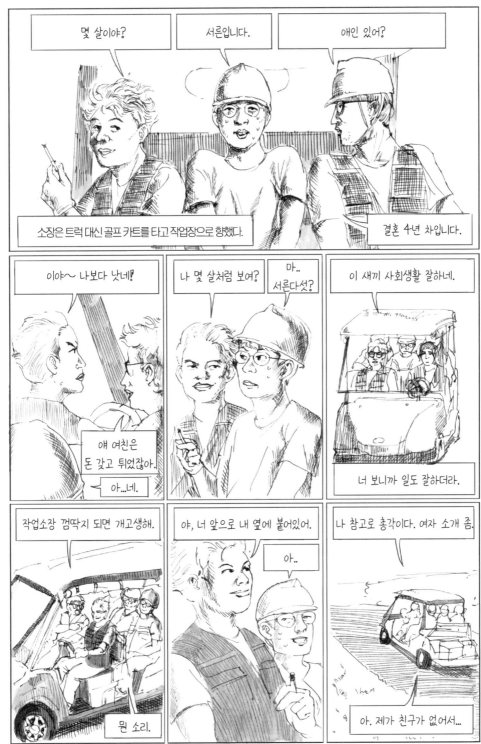

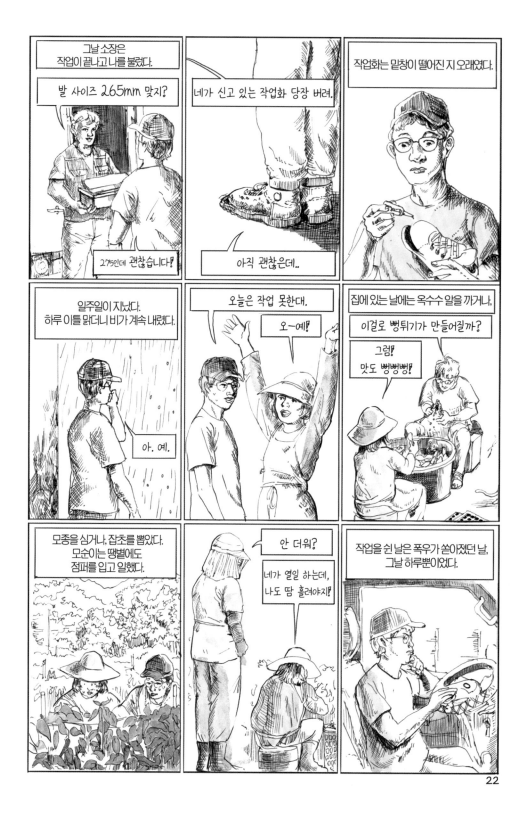

현장에서 다양한 사람들을 만났다.

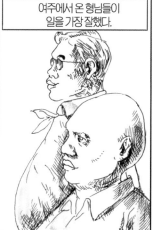

여주에서 온 형님들이 일을 가장 잘했다.

소장이 여주 형님들을 좋아했다. 그 둘은 소장이 해야 할 싫은 소리를 대신하고는 했다.

빨리빨리 합시다!

나는 두 분에게 팔자 매듭과 전선 감는 법을 배웠다.

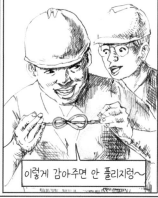

이렇게 감아주면 안 풀리지렁~

성격은 더러워도 일을 젤 잘하자나~

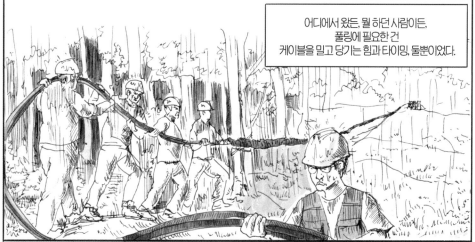

어디에서 왔든, 뭘 하던 사람이든, 풀링에 필요한 건 케이블을 밀고 당기는 힘과 타이밍, 둘뿐이었다.

23

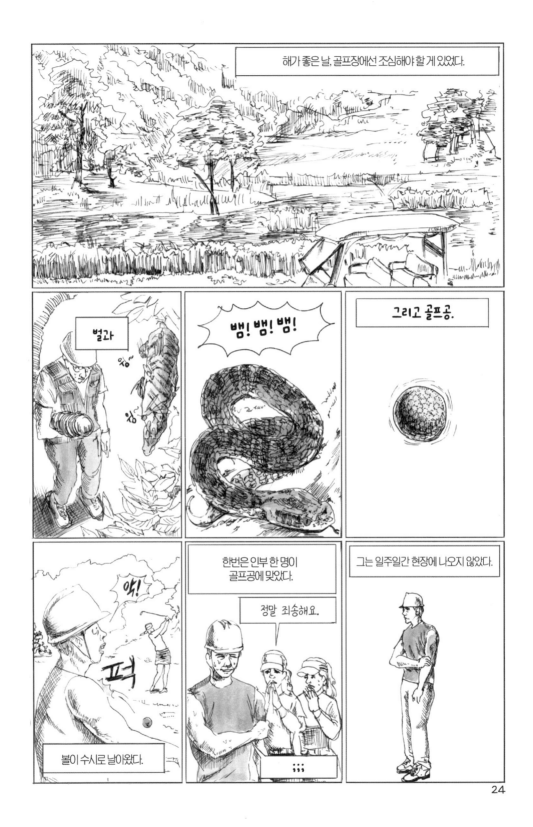

해가 좋은 날, 골프장에선 조심해야 할 게 있었다.

벌과

앙~

앙

뱀! 뱀! 뱀!

그리고 골프공.

액!

퍽

볼이 수시로 날아왔다.

한번은 인부 한 명이
골프공에 맞았다.

정말 죄송해요.

...

그는 일주일간 현장에 나오지 않았다.

공은 사람과 사물을
구별하지 않고 날아왔다.

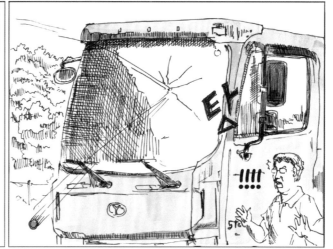

타
앙

!!!!

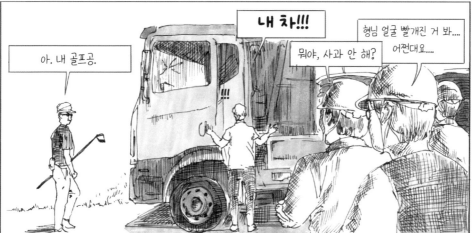

아. 내 골프공.

내 차!!!

뭐야, 사과 안 해?

형님 얼굴 빨개진 거 봐....
어쩐대요....

!!!!

뒷수습은 소장의 몫이었다.

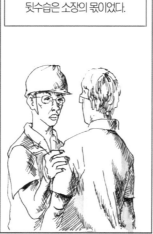

누가 다치거나 창이 깨져도
작업은 멈추지 않았다.

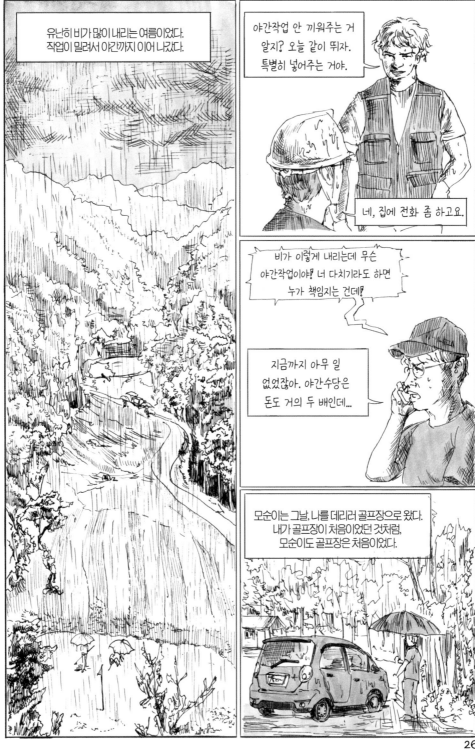

유난히 비가 많이 내리는 여름이었다.
작업이 밀려서 야간까지 이어나갔다.

야간작업 안 끼워주는 거 알지? 오늘 같이 뛰자. 특별히 넣어주는 거야.

네, 집에 전화 좀 하고요.

비가 이렇게 내리는데 무슨 야간작업이야? 너 다치기라도 하면 누가 책임지는 건데?

지금까지 아무 일 없었잖아. 야간수당은 돈도 거의 두 배인데...

모순이는 그날, 나를 데리러 골프장으로 왔다. 내가 골프장이 처음이었던 것처럼, 모순이도 골프장은 처음이었다.

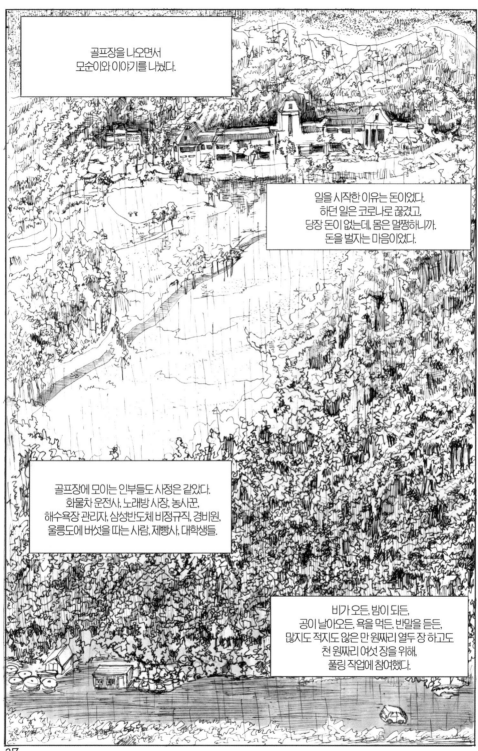

골프장을 나오면서
모순이와 이야기를 나눴다.

일을 시작한 이유는 돈이었다.
하던 일은 코로나로 끊겼고,
당장 돈이 없는데, 몸은 멀쩡하니까.
돈을 벌자는 마음이었다.

골프장에 모이는 인부들도 사정은 같았다.
화물차 운전사, 노래방 사장, 농사꾼,
해수욕장 관리자, 삼성반도체 비정규직, 경비원,
울릉도에 버섯을 따는 사람, 제빵사, 대학생들.

비가 오든, 밤이 되든,
공이 날아오든, 욕을 먹든, 반말을 듣든,
많지도 적지도 않은 만 원짜리 열두 장 하고도
천 원짜리 여섯 장을 위해,
풀링 작업에 참여했다.

벨이 울렸다. 번호 앞자리는 011.

벨벨벨벨벨

나는 전화를 받지 않았다.
전선을 밀고 당기는 일은
계획했던 숫자를 채웠을 때 끝났다.

그 돈이면 몇 달은 버틸 수 있었고,
그 시간은 우리가 다른 기반을
쌓을 수 있는 시간이었다.

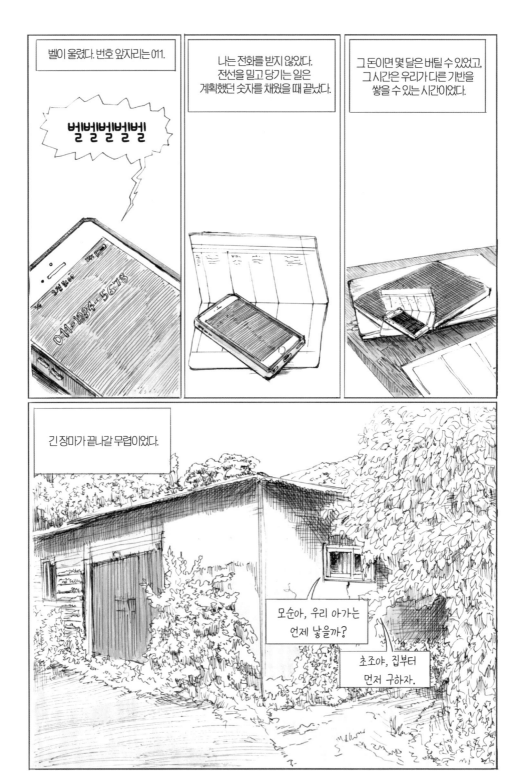

긴 장마가 끝나갈 무렵이었다.

모순아, 우리 아가는
언제 낳을까?

초조야, 집부터
먼저 구하자.

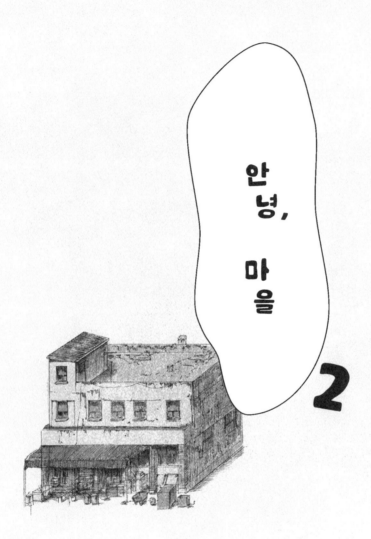

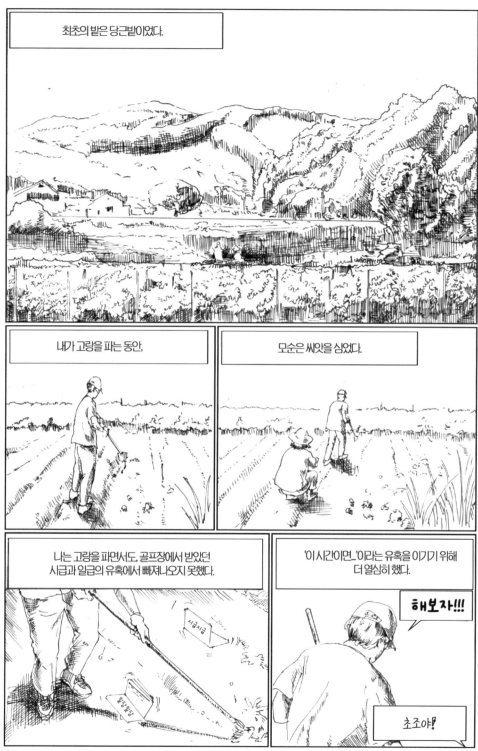

최초의 밭은 당근밭이었다.

내가 고랑을 파는 동안,

모순은 씨앗을 심었다.

나는 고랑을 파면서도, 골프장에서 받았던
시급과 일급의 유혹에서 빠져나오지 못했다.

'이 시간이면_'이라는 유혹을 이기기 위해
더 열심히 했다.

해보자!!!

초조야!

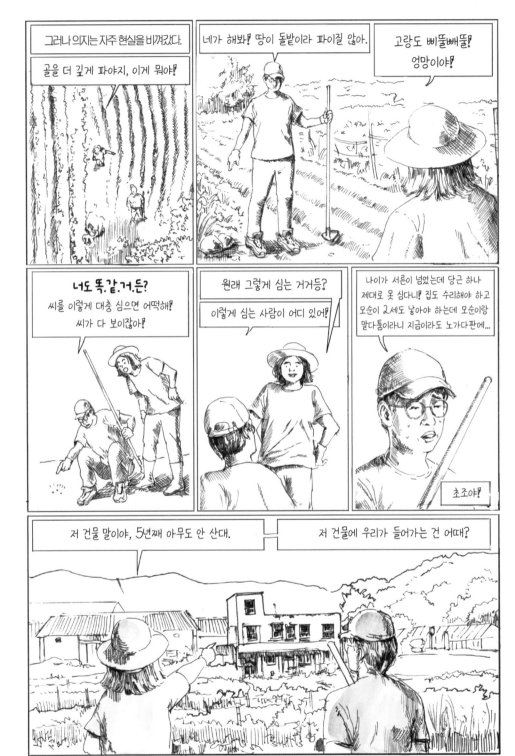

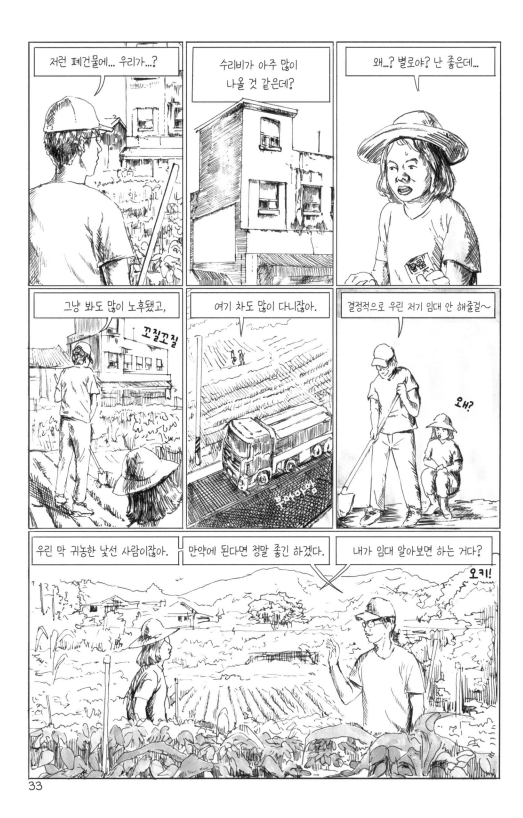

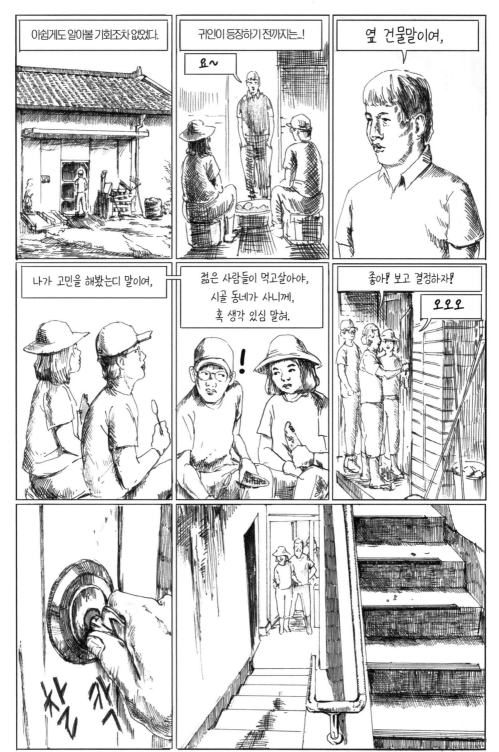

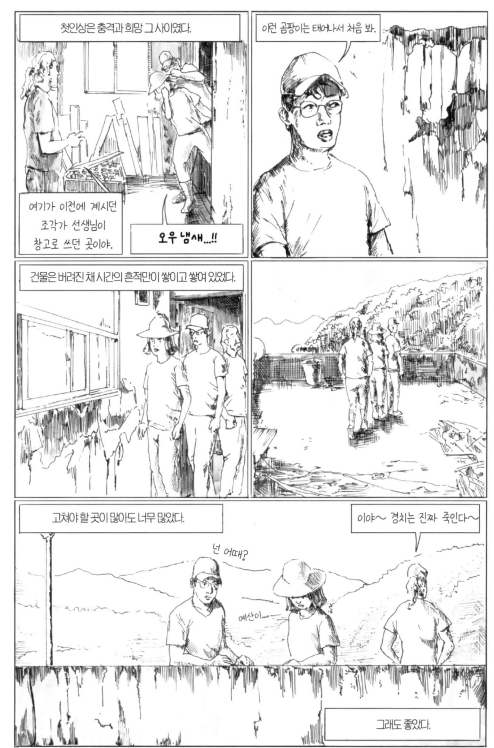

첫인상은 충격과 희망 그 사이였다.

여기가 이전에 계시던 조각가 선생님이 창고로 쓰던 곳이야.

오우 냄새....!!

이런 곰팡이는 태어나서 처음 봐.

건물은 버려진 채 시간의 흔적만이 쌓이고 쌓여 있었다.

고쳐야 할 곳이 많아도 너무 많았다.

넌 어때?

예산이....

이야~ 경치는 진짜 죽인다~

그래도 좋았다.

35

나중에 알았지만,
마을 사람들이 회비를 거두고
몸소 부역을 나와 직접 벽돌을 이고 쌓아 올렸다고 한다.
당시에 너무 잘 지었다고, 정부에서 장려금까지 준
건물이었다.

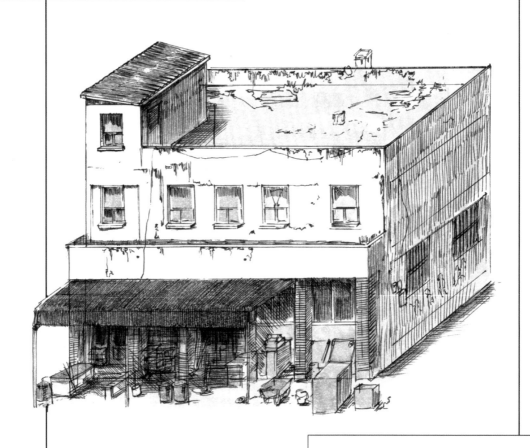

마을 구판장으로만 30년 넘게 있다가,
도로가 새로 나면서 잊힌 자리가 됐다.
그 이후 조각하는 예술가가 살았고 그가 떠난
5년간 아무도 찾지 않는 곳이 되었다.

건물은 꼭 우리가 사는 마을 같았다.

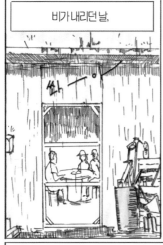

비가 내리던 날,

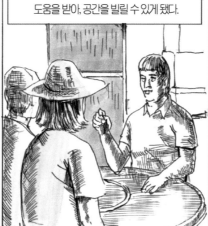

도움을 받아, 공간을 빌릴 수 있게 됐다.

젊은 부부가 시골서
사는 게 이쁜 겨~

나도 신혼 때
방 한 칸에서 시작했어~
잘 해봐. 잘 할 거여.

시골이라고 해서 머물 곳이 당연하게 마련되는 건 아니었다.

기회를 잡고 싶었다.

마음 편히 쉴 곳이 생긴다니!

37

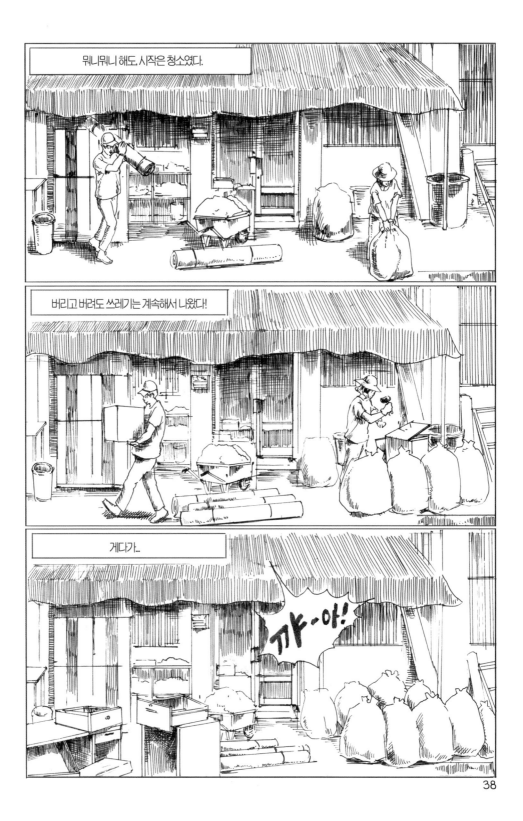

38

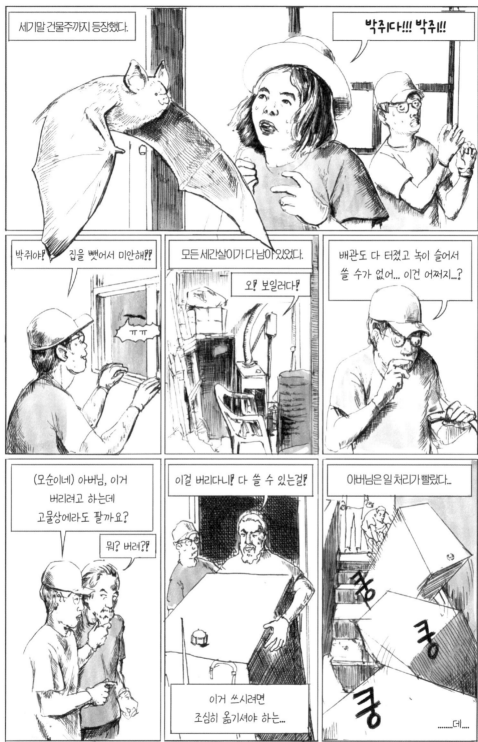

아버님, 저거 쓴다고 하지 않으셨...

고물상 줘야지, 뭐.

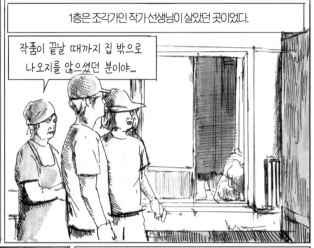

1층은 조각가인 작가 선생님이 살았던 곳이었다.

작품이 끝날 때까지 집 밖으로
나오지를 않으셨던 분이야...

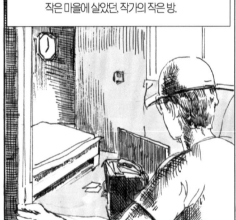

작은 마을에 살았던, 작가의 작은 방.

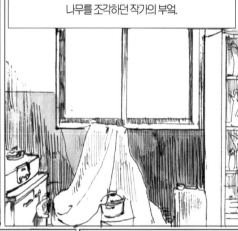

나무를 조각하던 작가의 부엌.

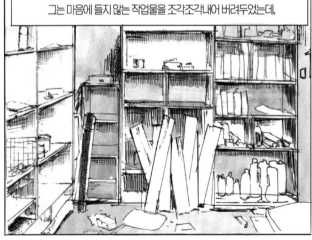

그는 마음에 들지 않는 작업물을 조각조각 내어 버려두었는데,

우리는 그것들을 버리지 못했다.

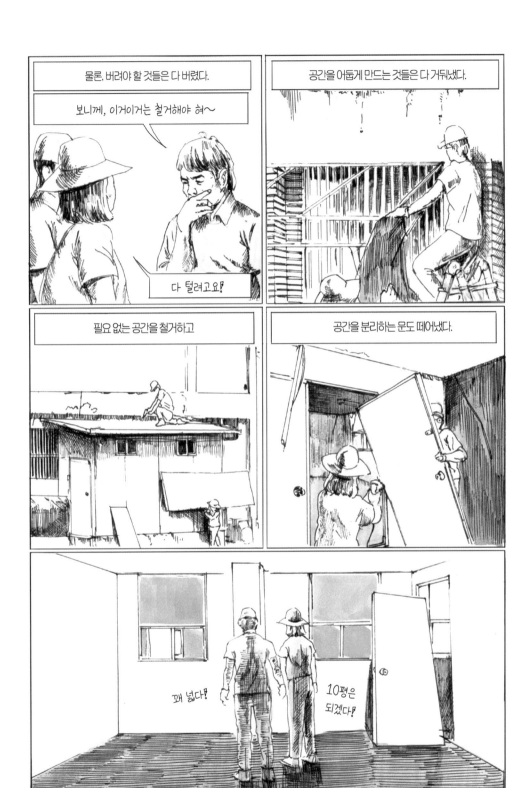

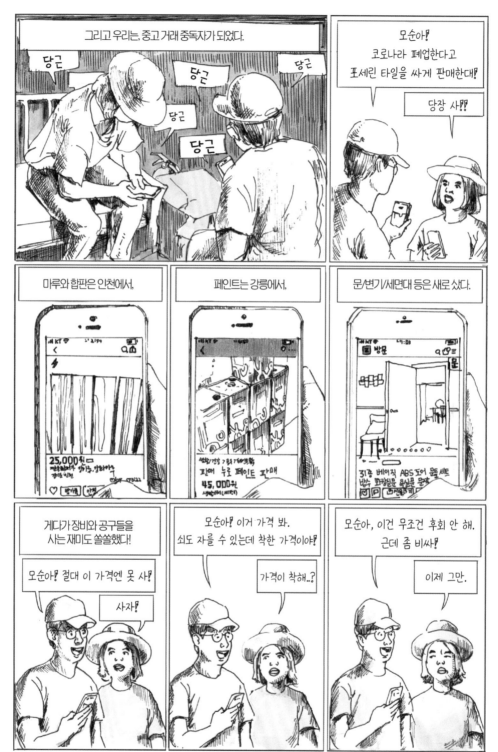

그리고 우리는, 중고 거래 중독자가 되었다.

당근
당근
당근
당근
당근

모순아!
코로나라 폐업한다고
포세린 타일을 싸게 판매한대!

당장 사!!

마루와 합판은 인천에서,

페인트는 강릉에서,

문/변기/세면대 등은 새로 샀다.

게다가 장비와 공구들을
사는 재미도 쏠쏠했다!

모순아! 절대 이 가격엔 못 사!

사자!

모순아! 이거 가격 봐.
쇠도 자를 수 있는데 착한 가격이야!

가격이 착해..?

모순아, 이건 무조건 후회 안 해.
근데 좀 비싸!

이제 그만.

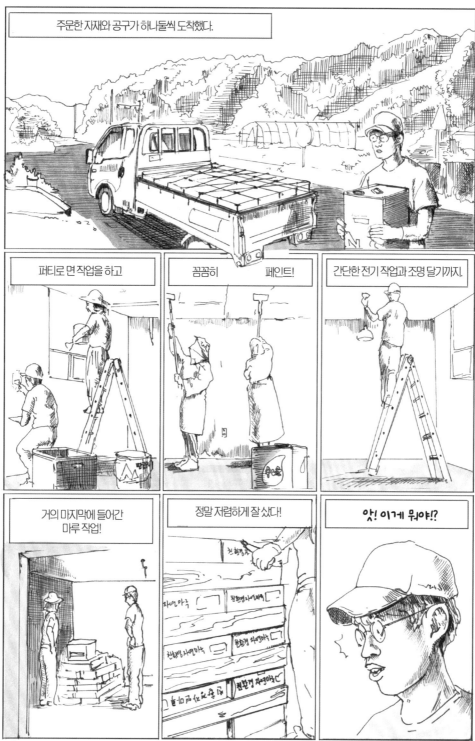

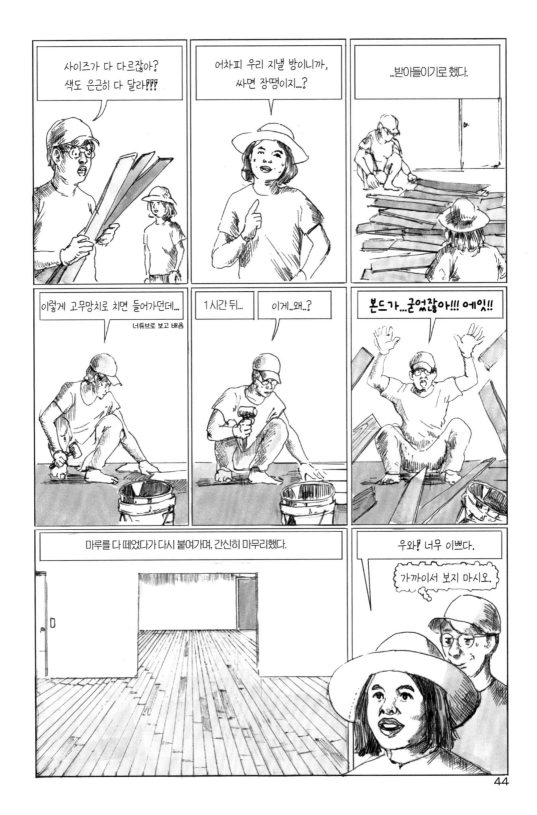

마루가 끝나고 옥상 작업에 들어갔다.

옥상은 오랫동안 방치돼 흙이 쌓여있었다. 무엇보다 방수가 시급했다.

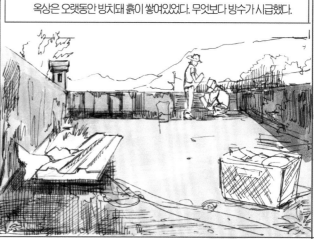

모순이가 샌딩으로 바닥을 고루 잡는 동안,

나는 2층 화장실 배관작업을 맡았다.

샌딩을 끝내고 하도,

중도,

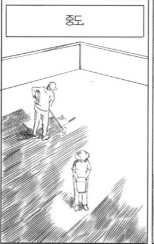

상도 작업을 진행했다.

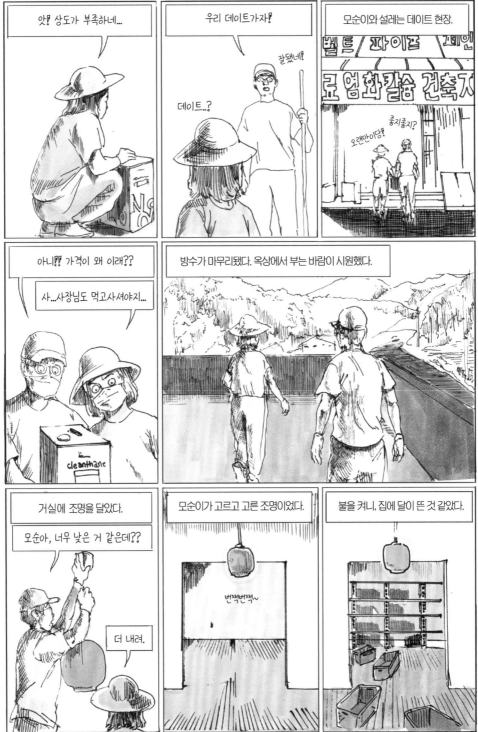

앗! 상도가 부족하네...

우리 데이트가자!

데이트..?

잘됐네!

모순이와 설레는 데이트 현장.

오랜만이당!

좋지좋지?

아니!? 가격이 왜 이래??

사...사장님도 먹고사셔야지...

cleanthane

방수가 마무리됐다. 옥상에서 부는 바람이 시원했다.

거실에 조명을 달았다.

모순아, 너무 낮은 거 같은데??

더 내려.

모순이가 고르고 고른 조명이었다.

번쩍번쩍~

불을 켜니, 집에 달이 뜬 것 같았다.

46

인천에서 출발한 포세린 타일이 도착했다.

무겁지 않으셨어요?

원래 이쪽 일을 해서.

이정도는 OK!

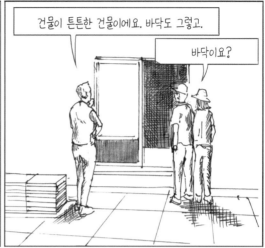

건물이 튼튼한 건물이에요. 바닥도 그렇고.

바닥이요?

손이 많이 가고 힘들어서 지금은 안 하는 도끼다시에요.

문틀이 별거 아닌 것 같아도 힘을 받는 역할을 하니까, 조심하세요.

용달비를 더 챙겨드릴 정도로 아저씨와의 만남은 재미있었다.

감사합니다!

본격적으로 욕실 작업에 들어갔다.

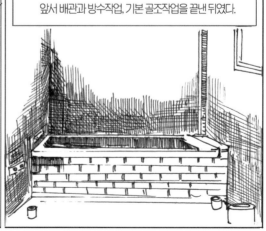

앞서 배관과 방수작업, 기본 골조작업을 끝낸 뒤였다.

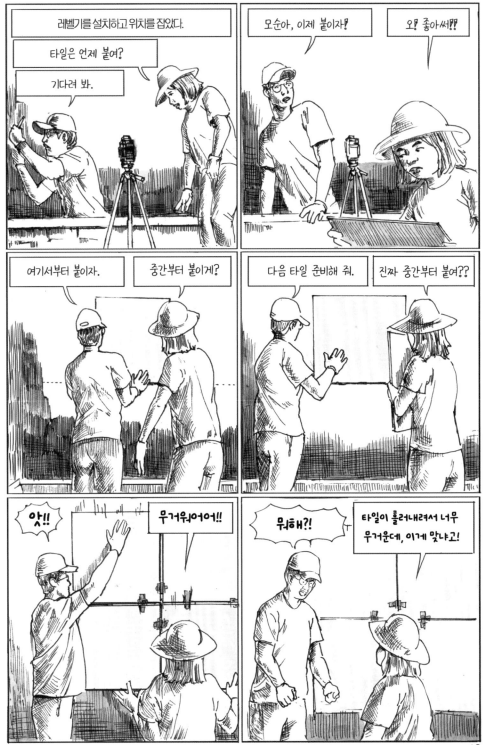

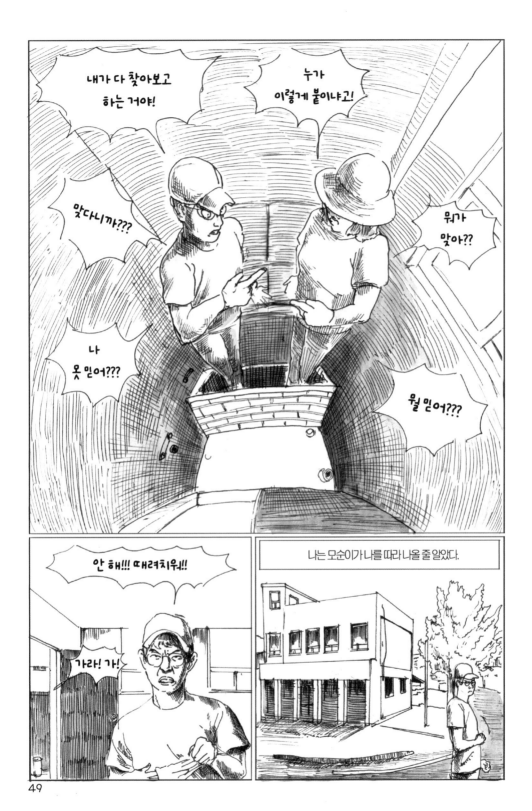

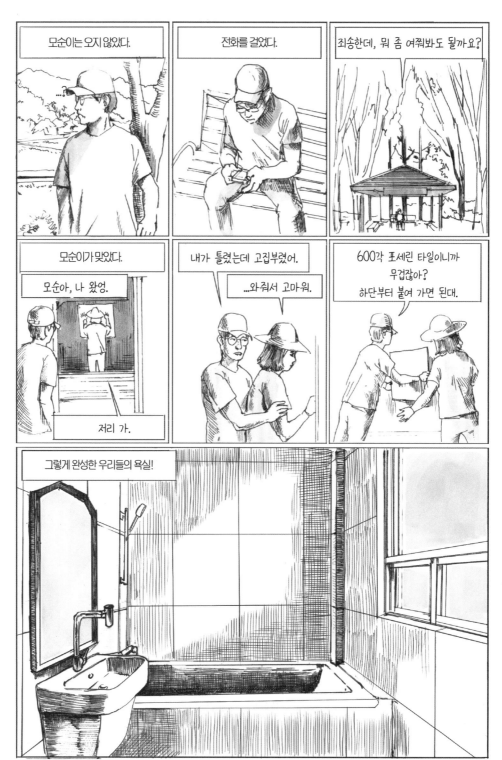

모순이는 오지 않았다.

전화를 걸었다.

죄송한데, 뭐 좀 여쭤봐도 될까요?

모순이가 맞았다.

모순아, 나 왔엉.

저리 가.

내가 틀렸는데 고집부렸어.

...와줘서 고마워.

600각 포세린 타일이니까
무겁잖아?
하단부터 붙여 가면 된대.

그렇게 완성한 우리들의 욕실!

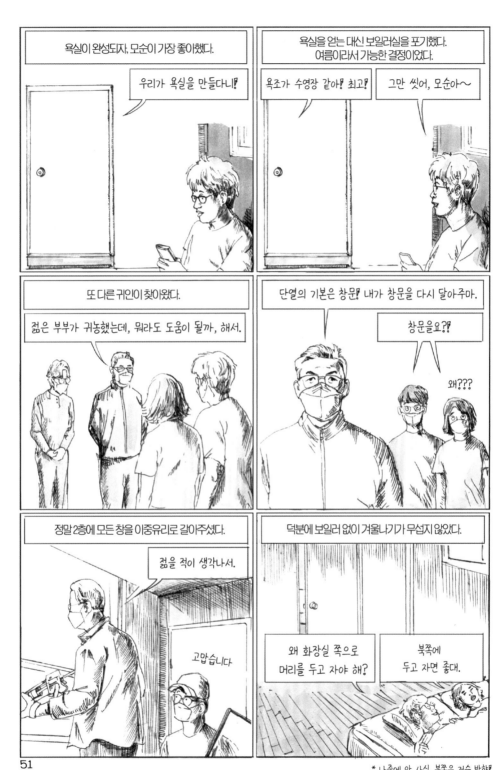

욕실이 완성되자, 모순이 가장 좋아했다.

우리가 욕실을 만들다니!

욕실을 얻는 대신 보일러실을 포기했다.
여름이라서 가능한 결정이었다.

욕조가 수영장 같아! 최고!

그만 씻어, 모순아～

또 다른 귀인이 찾아왔다.

젊은 부부가 귀농했는데, 뭐라도 도움이 될까, 해서.

단열의 기본은 창문! 내가 창문을 다시 달아주마.

창문을요?!

왜???

정말 2층에 모든 창을 이중유리로 갈아주셨다.

젊을 적이 생각나서.

고맙습니다

덕분에 보일러 없이 겨울나기가 무섭지 않았다.

왜 화장실 쪽으로 머리를 두고 자야 해?

북쪽에 두고 자면 좋대.

51

* 나중에 안 사실. 북쪽은 저승 방향!

푸르렀던 여름을 가로질러,
또 다른 계절이 다가오고 있었다.

52

겨울은 배추의 계절이다.

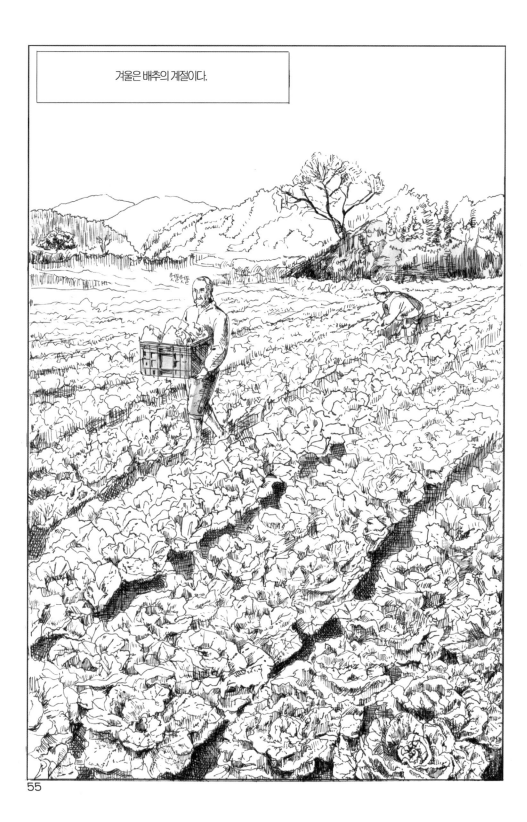

겨울에 모순과 나는 배추 따는 작업을 했다.

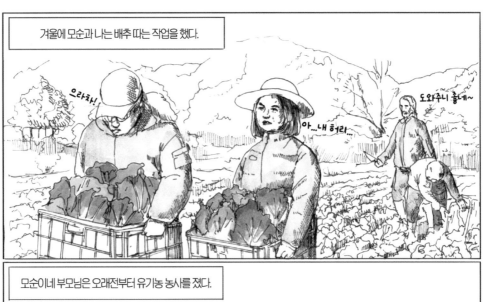

모순이네 부모님은 오래전부터 유기농 농사를 졌다.

농사는 계절에 몸을 맞춰야 했다.

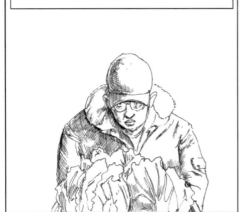

올해 겨울은 이십 년 만에 한파라던데....

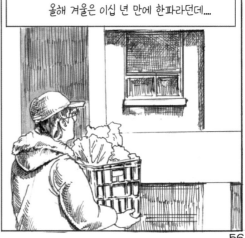

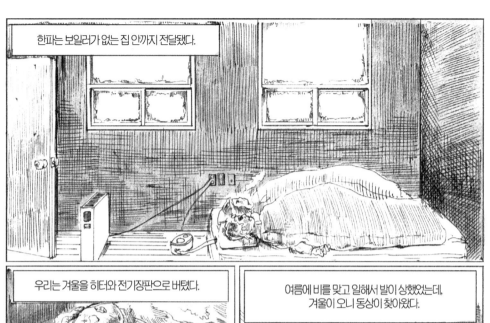

한파는 보일러가 없는 집 안까지 전달됐다.

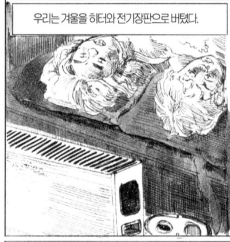

우리는 겨울을 히터와 전기장판으로 버텼다.

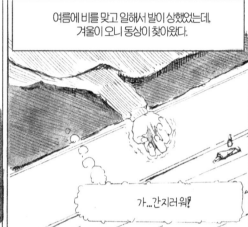

여름에 비를 맞고 일해서 발이 상했었는데,
겨울이 오니 동상이 찾아왔다.

가...간지러워!

모순이도 마찬가지였다.

초조야, 나 발가락이 빨개.

족욕하면 좀 나아진대.

내일 같이 하자.

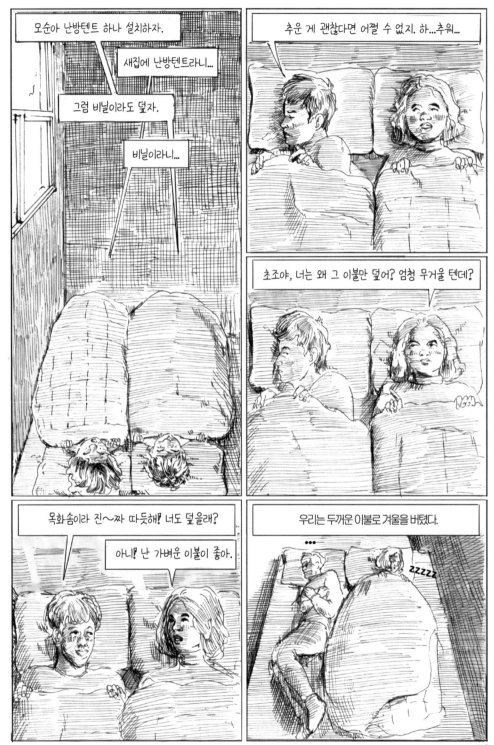

그러나... 추워도 너무 추웠다.

수도가...얼었...잖아?

실내 온도가 0도..?!
이러다간 나도 얼겠어!!

나는 아이소핑크 단열재로 창문을 덮어버렸다.

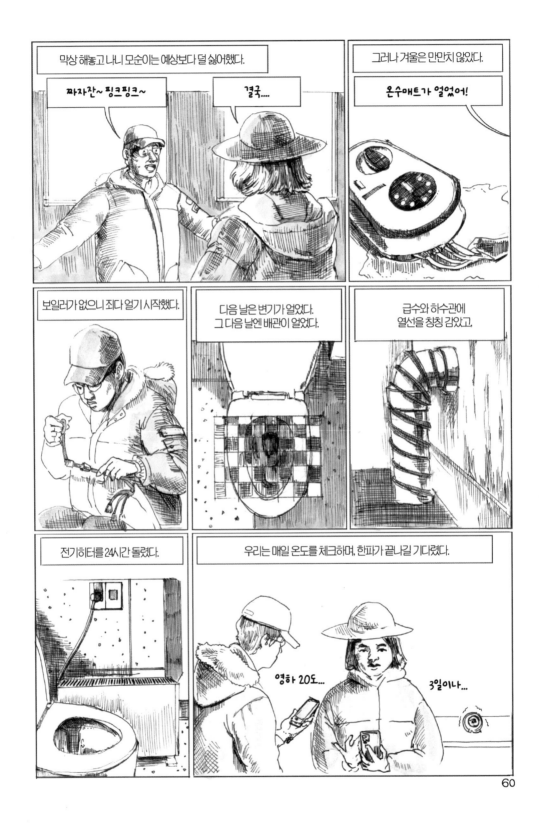

막상 해놓고 나니 모순이는 예상보다 덜 싫어했다.

짜자잔~ 핑크핑크~

결국....

그러나 겨울은 만만치 않았다.

온수매트가 얼었어!

보일러가 없으니 죄다 얼기 시작했다.

다음 날은 변기가 얼었다.
그 다음 날엔 배관이 얼었다.

급수와 하수관에
열선을 칭칭 감았고.

전기히터를 24시간 돌렸다.

우리는 매일 온도를 체크하며, 한파가 끝나길 기다렸다.

영하 20도...

3일이나...

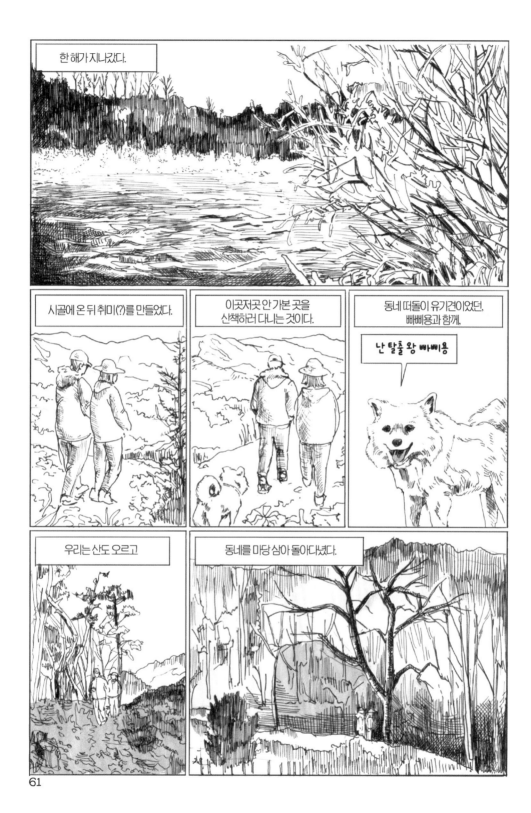

한 해가 지나갔다.

시골에 온 뒤 취미(?)를 만들었다.

이곳저곳 안 가본 곳을 산책하러 다니는 것이다.

동네 떠돌이 유기견이었던, 빼삐용과 함께,

난 탈출왕 빼삐용

우리는 산도 오르고

동네를 마당 삼아 돌아다녔다.

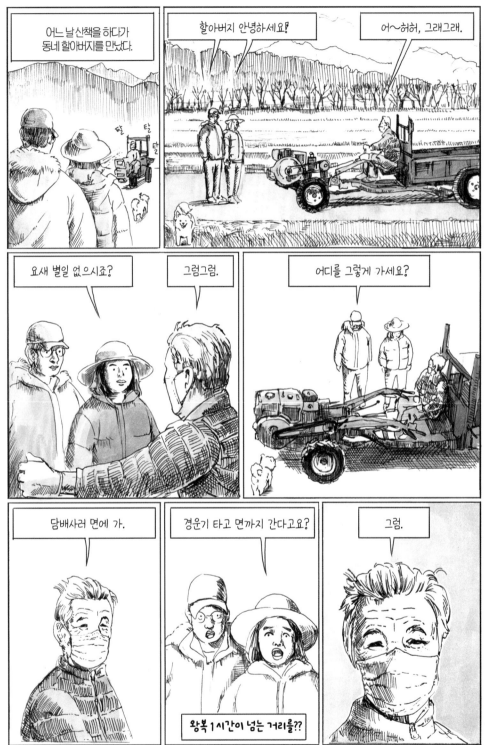

어느 날 산책을 하다가
동네 할아버지를 만났다.

할아버지 안녕하세요!

어~허허, 그래그래.

요새 별일 없으시죠?

그럼그럼.

어디를 그렇게 가세요?

담배사러 면에 가.

경운기 타고 면까지 간다고요?

왕복 1시간이 넘는 거리를??

그럼.

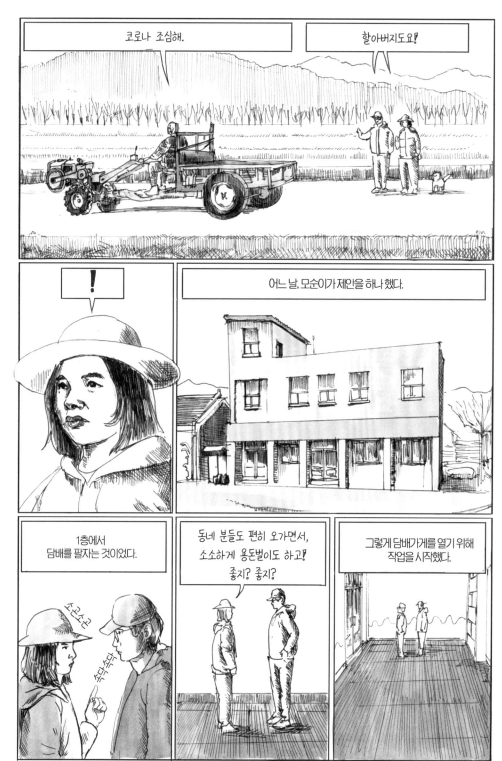

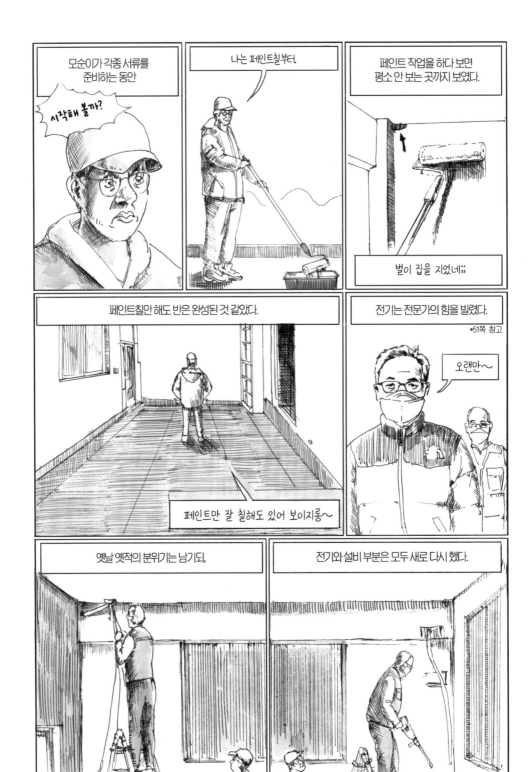

모순이가 각종 서류를 준비하는 동안

시작해 볼까?

나는 페인트칠부터.

페인트 작업을 하다 보면 평소 안 보는 곳까지 보였다.

벌이 집을 지었네;;

페인트칠만 해도 반은 완성된 것 같았다.

페인트만 잘 칠해도 있어 보이지롱~

전기는 전문가의 힘을 빌렸다.

*51쪽 참고

오랜만~

옛날 옛적의 분위기는 남기되,

전기와 설비 부분은 모두 새로 다시 했다.

64

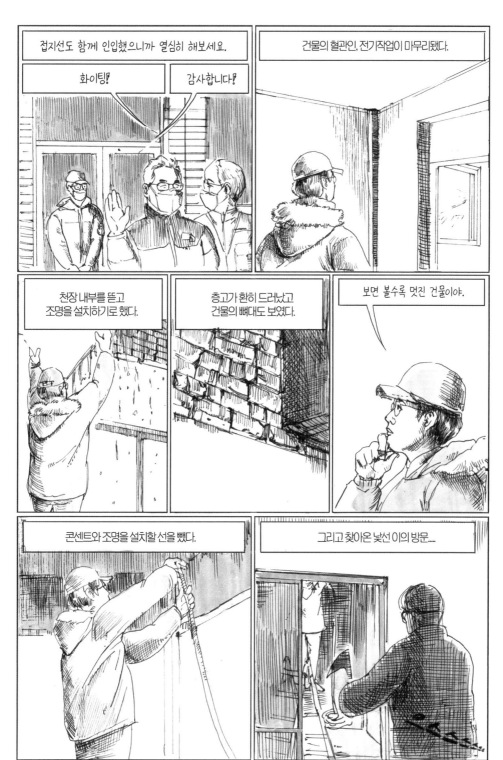

접지선도 함께 인입했으니까 열심히 해보세요.

화이팅!

감사합니다!

건물의 혈관인, 전기작업이 마무리됐다.

천장 내부를 뜯고 조명을 설치하기로 했다.

층고가 환히 드러났고 건물의 뼈대도 보였다.

보면 볼수록 멋진 건물이야.

콘센트와 조명을 설치할 선을 뺐다.

그리고 찾아온 낯선 이의 방문.....

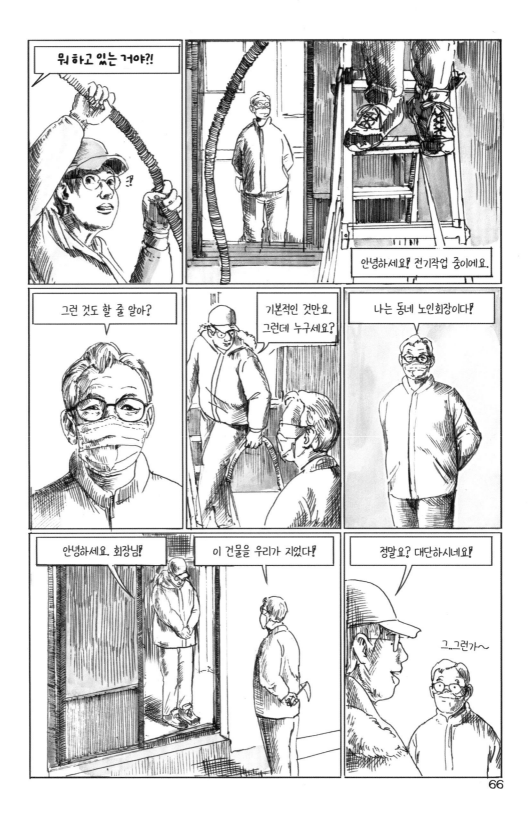

작업하다가 넘어져서
크게 다치기도 했다고.

큰일 날뻔하셨네요.

건물을 잘 지어서 정부가 상도 줬지.
골조 빼고 손이 안 간 데가 없어.

장사도 꽤 잘됐었어. 그런데...

지금은 개미 새끼 한 마리
안 지나가.

생각했던 것보다 더 좋은데요?

건물의 역사를 듣고 보니
이곳이 더 좋아졌다.

때때로 동네 분이 찾아왔다.

이장님 - 지낼 만해?

총무님 - 누구야? 어디서 왔어.

농장 사장님 - 잘 되어가는겨?

매일매일 모순과 작업을 이어갔다.

하이! 초!

하이! 모!

욕실 작업 후 남은 타일을 깔았다.

거실 바닥이 타일인 것도
꽤 괜찮았다.

메인 홀은 용달 사장님이 기억나,
옛 바닥 그대로 살리기로 했다.

일부 지저분한 바닥을 샌딩하고, 에폭시를 도포했다.

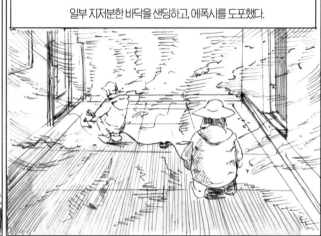

에폭시 냄새에 취해 코가 마비됐다.

아무 냄새도 안 나

나두ㅋㅋ

에폭시 작업이 끝나니 빛이 났다.

앗! 눈부셔!

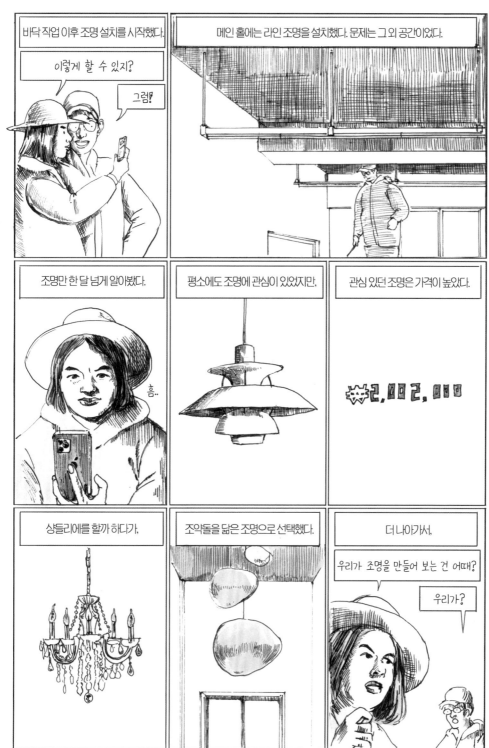

바닥 작업 이후 조명 설치를 시작했다.

이렇게 할 수 있지?

그럼!

메인 홀에는 라인 조명을 설치했다. 문제는 그외 공간이었다.

조명만 한 달 넘게 알아봤다.

흠..

평소에도 조명에 관심이 있었지만,

관심 있던 조명은 가격이 높았다.

₩2,002,000

샹들리에를 할까 하다가,

조약돌을 닮은 조명으로 선택했다.

더 나아가서,

우리가 조명을 만들어 보는 건 어때?

우리가?

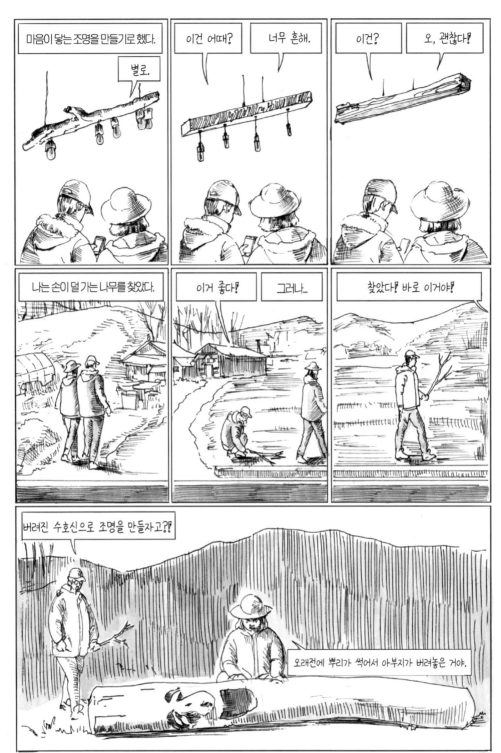

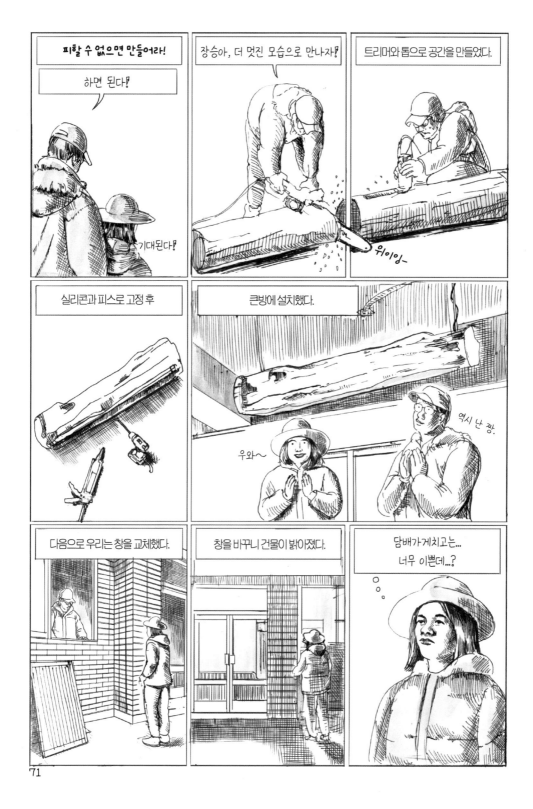

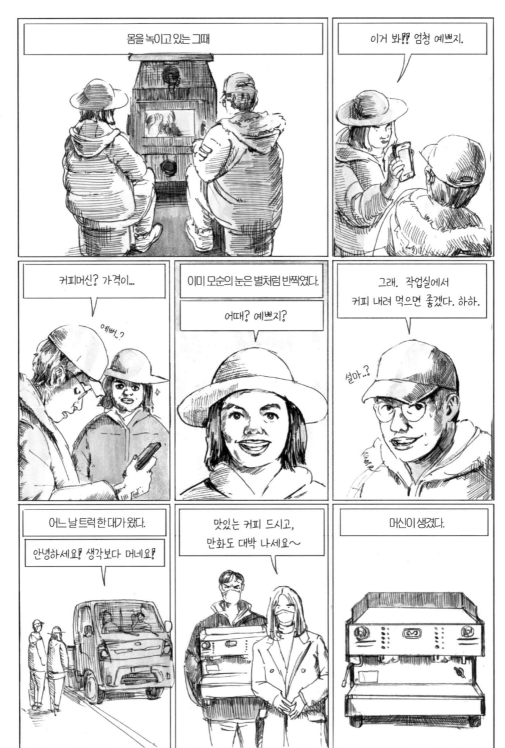

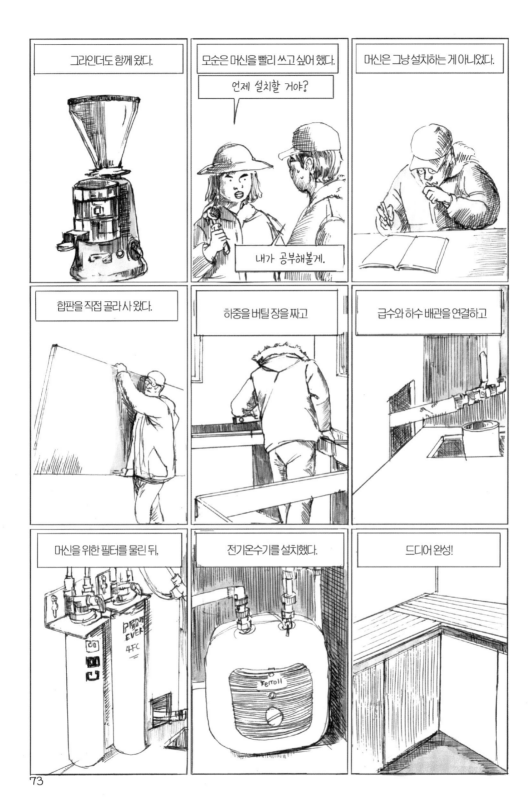

비어있던 공간이 하나둘 채워졌다.

태어날 때부터 함께였던 테이블,

직접 리폼한 책장,

첫 피아노. 그리고..

언니가 남긴 그림인데, 작업실 벽에 걸면 이쁘겠다.

서예를 하셨던 모순이네 이모의 그림들.

전 세입자의 그림도 걸어 놓았다.

담배를 주문하고,

간판을 내걸었다.

담배
KTAA

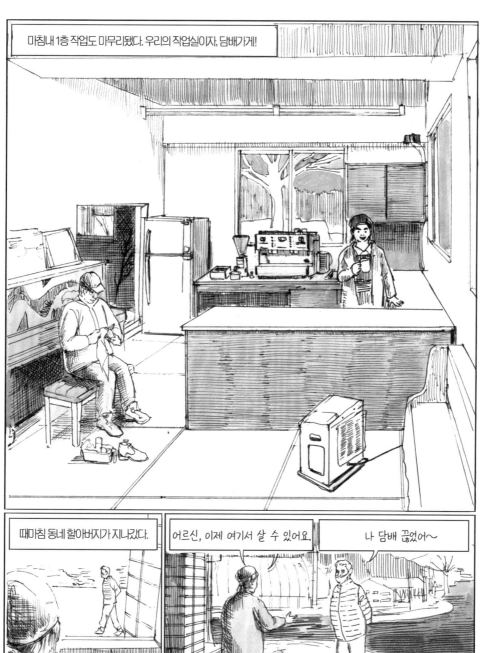

마침내 1층 작업도 마무리됐다. 우리의 작업실이자, 담배가게!

때마침 동네 할아버지가 지나갔다.

!

어르신, 이제 여기서 살 수 있어요.

나 담배 끊었어~

네!?

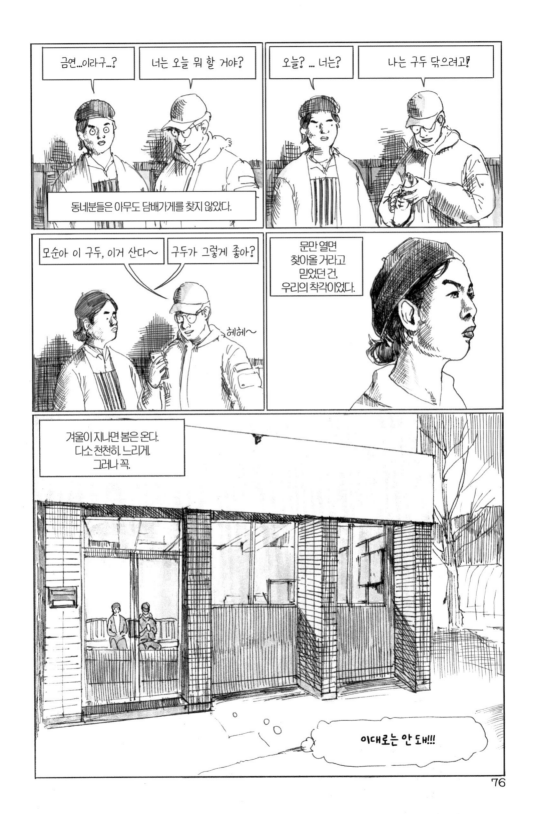

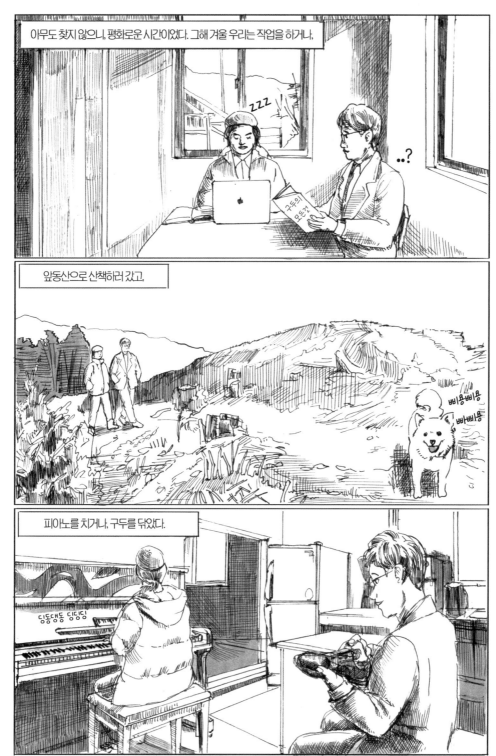

아무도 찾지 않으니, 평화로운 시간이었다. 그해 겨울 우리는 작업을 하거나,

앞동산으로 산책하러 갔고,

피아노를 치거나, 구두를 닦았다.

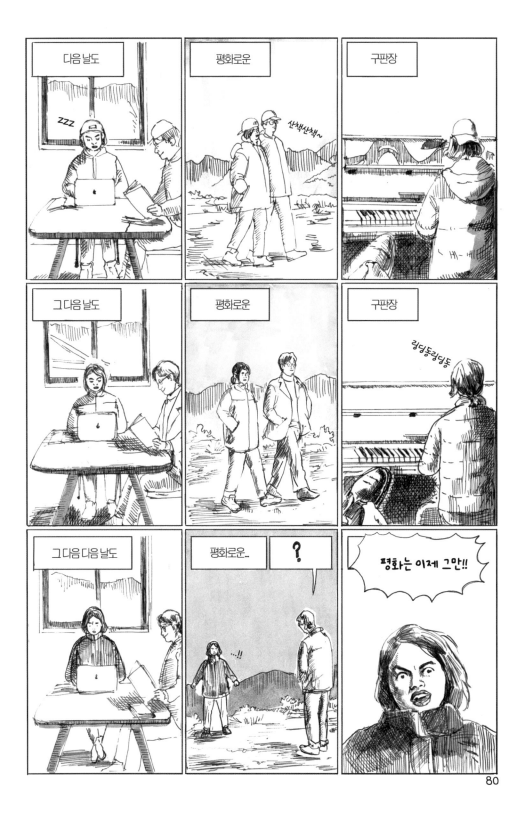

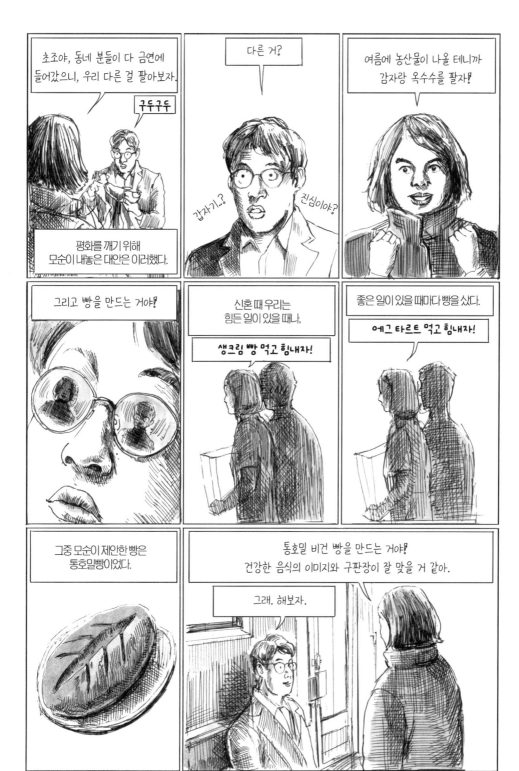

초초야, 동네 분들이 다 금연에 들어갔으니, 우리 다른 걸 팔아보자.

구두구두

평화를 깨기 위해 모순이 내놓은 대안은 이러했다.

다른 거?

갑자기..?

진심이야?

여름에 농산물이 나올 테니까 감자랑 옥수수를 팔자!

그리고 빵을 만드는 거야!

신혼 때 우리는 힘든 일이 있을 때나,

생크림 빵 먹고 힘내자!

좋은 일이 있을 때마다 빵을 샀다.

에그 타르트 먹고 힘내자!

그중 모순이 제안한 빵은 통호밀빵이었다.

통호밀 비건 빵을 만드는 거야! 건강한 음식의 이미지와 구판장이 잘 맞을 거 같아.

그래. 해보자.

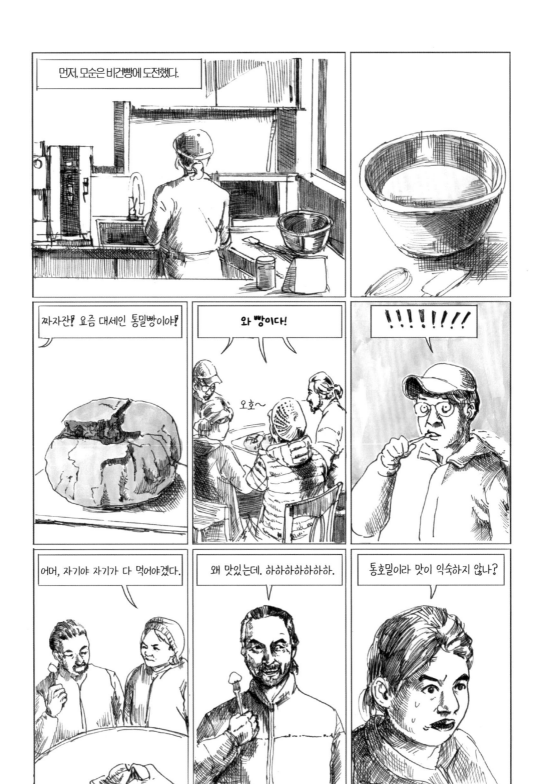

먼저, 모순은 비건빵에 도전했다.

짜자잔! 요즘 대세인 통밀빵이야!

와 빵이다!

!!!!!!!!!

오호~

어머, 자기야 자기가 다 먹어야겠다.

왜 맛있는데. 하하하하하하하.

통호밀이라 맛이 익숙하지 않나?

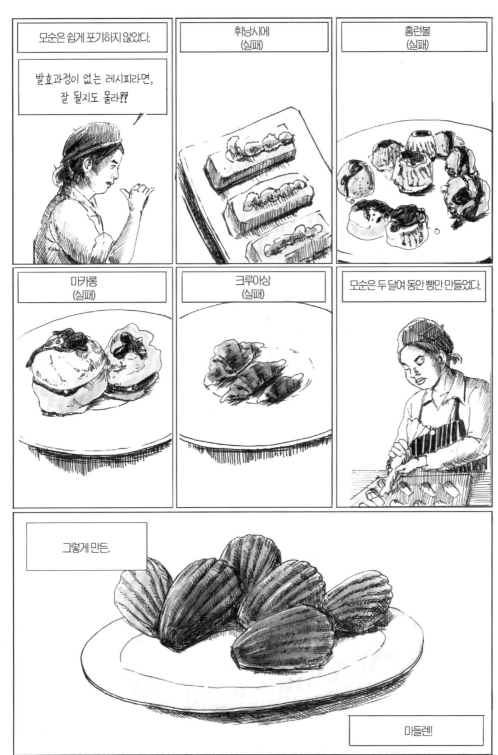

모순은 쉽게 포기하지 않았다.

발효과정이 없는 레시피라면,
잘 될지도 몰라⁉

휘낭시에
(실패)

홈런볼
(실패)

마카롱
(실패)

크루아상
(실패)

모순은 두 달여 동안 빵만 만들었다.

그렇게 만든,

마들렌!

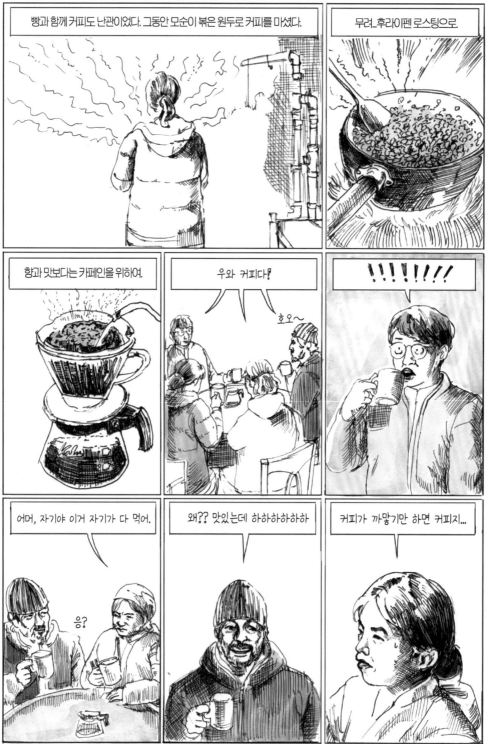

빵과 함께 커피도 난관이었다. 그동안 모순이 볶은 원두로 커피를 마셨다.

무려..후라이펜 로스팅으로

향과 맛보다는 카페인을 위하여.

우와 커피다！

호오~

！！！！！！！！

어머, 자기야 이거 자기가 다 먹어.

응?

왜?? 맛있는데 하하하하하하

커피가 까맣기만 하면 커피지...

84

평소와 같이 커피를 볶는 모순.

그 모습을 본 이가 있었으니...

아이구. 연기가 한 그득이네?

동네 이웃인 롸커 아저씨였다!

롸커 아저씨는 아끼던 스피커를 선물로 주신 세 번째 귀인이다.

*첫 번째 귀인 34p. 두 번째 귀인 51p

커피 볶나 보구나?

생두를 이렇게 많이 넣고 볶는 거야? 이러면 볶기도 힘들고, 안 익어.

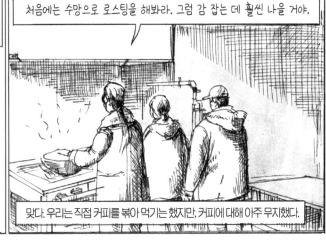

처음에는 수망으로 로스팅을 해봐라. 그럼 감 잡는 데 훨씬 나을 거야.

맞다. 우리는 직접 커피를 볶아 먹기는 했지만, 커피에 대해 아주 무지했다.

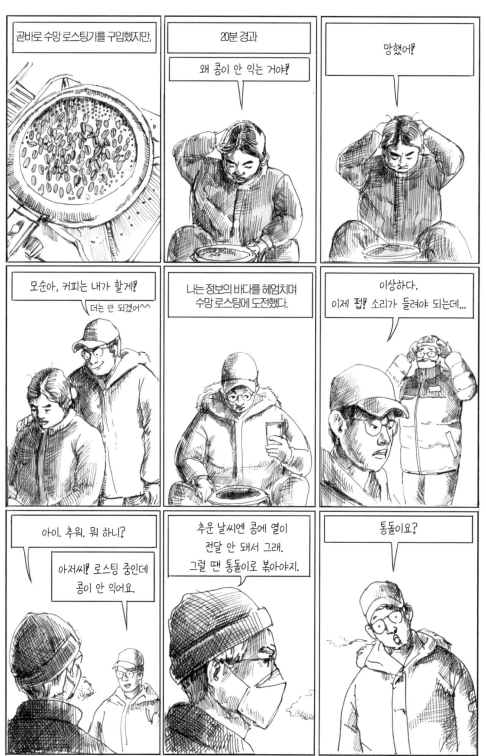

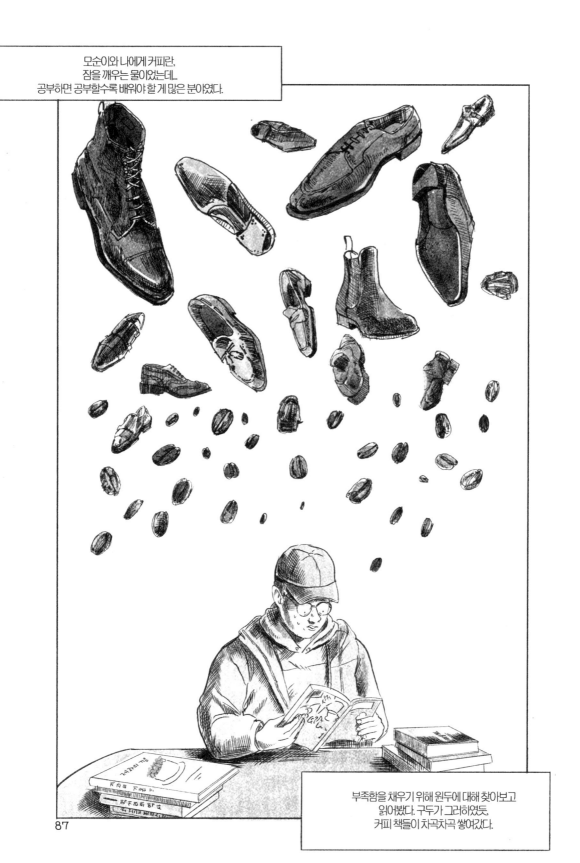

모순이와 나에게 커피란,
잠을 깨우는 물이었는데..
공부하면 공부할수록 배워야 할 게 많은 분야였다.

부족함을 채우기 위해 원두에 대해 찾아보고
읽어봤다. 구두가 그리하였듯,
커피 책들이 차곡차곡 쌓여갔다.

공부가 답이다!

원두 납품업체를 찾아보자!

응!
(빵 만드는 중)

온라인으로 원두 납품 업체를 찾고, 샘플 원두를 주문했다.

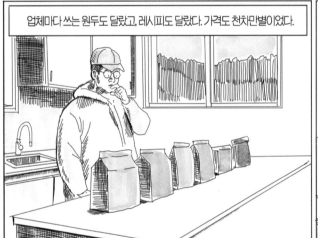

업체마다 쓰는 원두도 달랐고, 레시피도 달랐다. 가격도 천차만별이었다.

원두는 신선도가 중요한데...

모순과 함께 커피 공장을 찾아갔다.

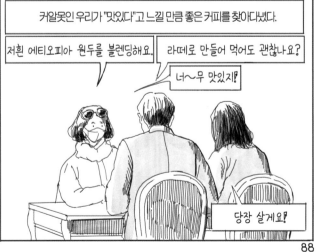

커알못인 우리가 "맛있다"고 느낄 만큼 좋은 커피를 찾아다녔다.

저흰 에티오피아 원두를 블렌딩해요.

라떼로 만들어 먹어도 괜찮나요?

너～무 맛있지!

당장 살게요!

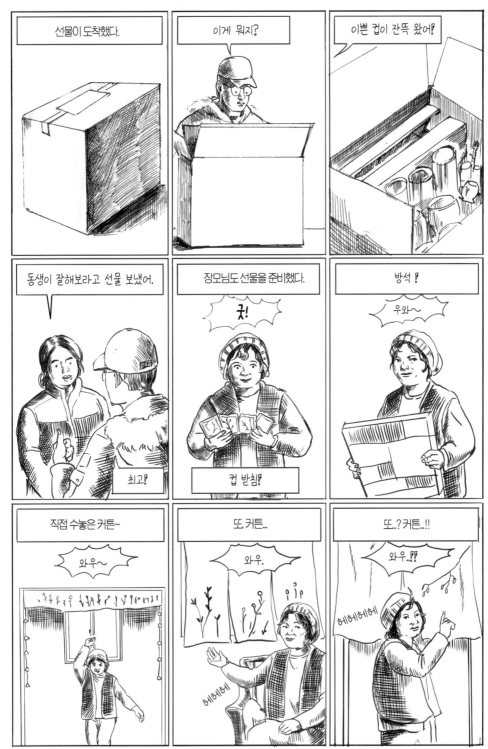

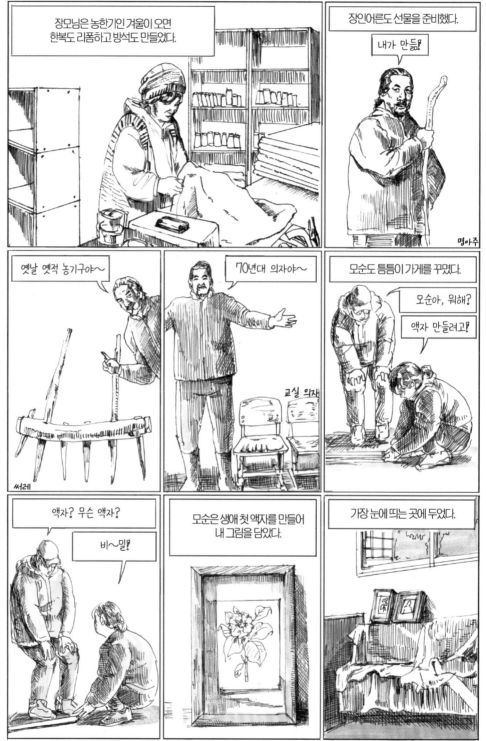

장모님은 농한기인 겨울이 오면
한복도 리폼하고 방석도 만들었다.

장인어른도 선물을 준비했다.

내가 만듦!

명아주

옛날 옛적 농기구야~

써레

70년대 의자야~

교실 의자

모순도 틈틈이 가게를 꾸몄다.

모순아, 뭐해?

액자 만들려고!

액자? 무슨 액자?

비~밀!

모순은 생애 첫 액자를 만들어
내 그림을 담았다.

가장 눈에 띄는 곳에 두었다.

90

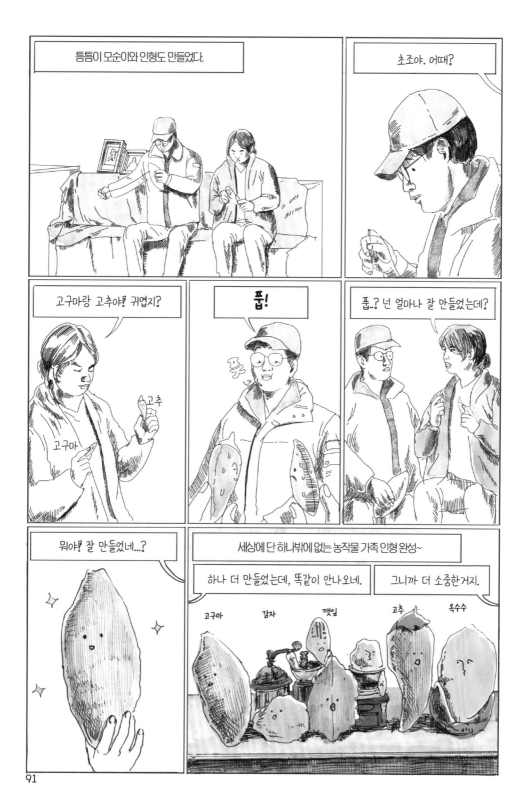

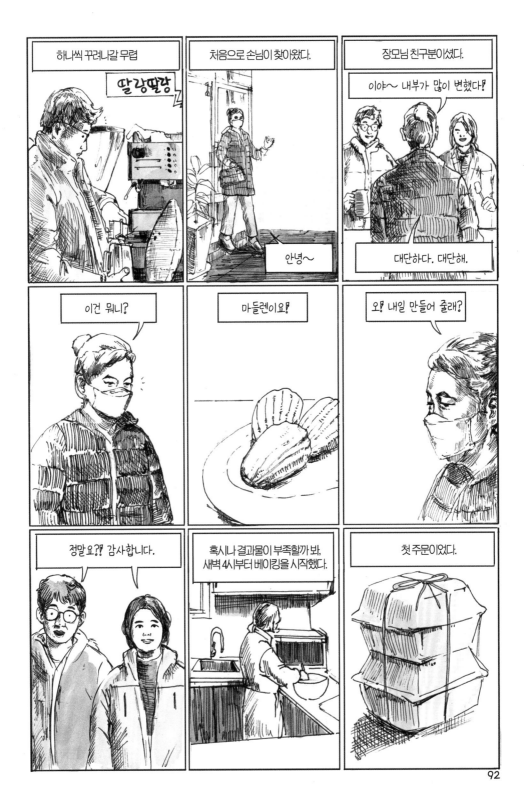

하나씩 꾸려나갈 무렵

딸랑딸랑

처음으로 손님이 찾아왔다.

안녕~

장모님 친구분이셨다.

이야~ 내부가 많이 변했다!

대단하다. 대단해.

이건 뭐니?

마들렌이요!

오! 내일 만들어 줄래?

정말요?! 감사합니다.

혹시나 결과물이 부족할까 봐,
새벽 4시부터 베이킹을 시작했다.

첫 주문이었다.

며칠 뒤, 또 다른 손님이 등장했다.

(옆 동네 아저씨)

어~이

혹시 저 피아노 쳐도 되냐?

백 원이요~

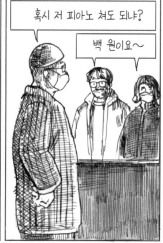

간식 삼을 만한 디저트 좀 부탁해.

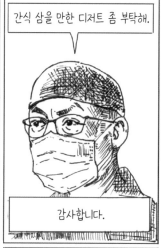

감사합니다.

커피 손님도 생겼다.

강아지 귀엽네요. 라떼 한 잔이요.

사라졌던, 담배 손님도 생겼다.

대나무 하나 줘!

손님이 한 명씩 찾아올 때마다 우리는 우리가 잘하고 있다고 생각했다.

이러다 너무 유명해지는 거 아니야?

그럼 안 되는데...

누군가 오기 전까지는.

이게 누구여!

바로 나의 여동생.

하이!

어쩐 일이야?

오픈 준비한다고 해서 놀러 왔지!

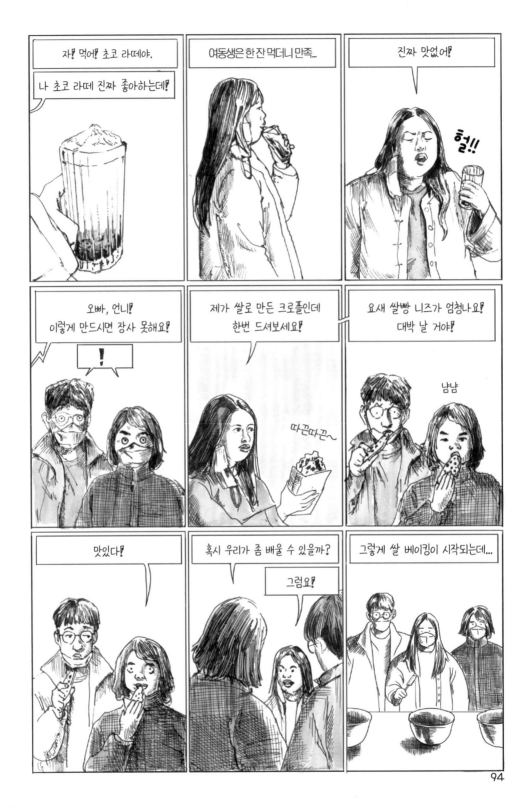

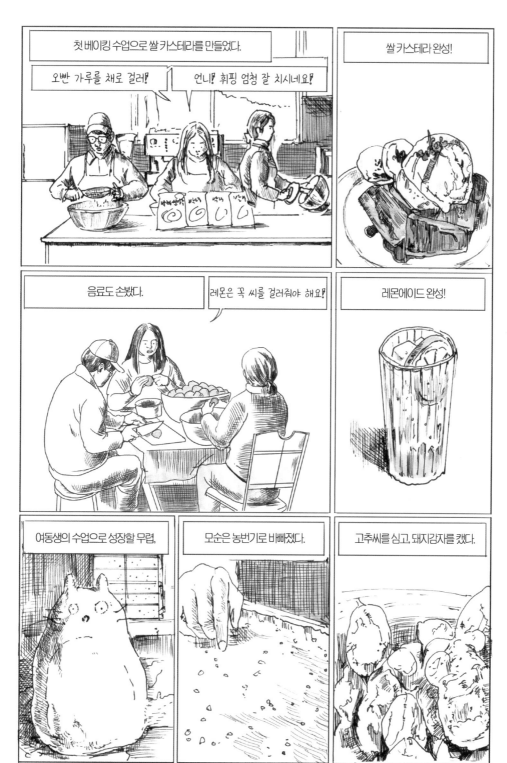

첫 베이킹 수업으로 쌀 카스테라를 만들었다.

오빠 가루를 채로 걸러!

언니! 휘핑 엄청 잘 치시네요!

쌀 카스테라 완성!

음료도 손봤다.

레몬은 꼭 씨를 걸러줘야 해요!

레몬에이드 완성!

여동생의 수업으로 성장할 무렵,

모순은 농번기로 바빠졌다.

고추씨를 심고, 돼지감자를 캤다.

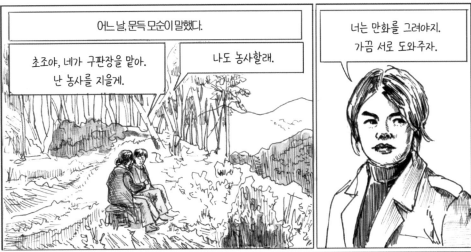

어느 날, 문득 모순이 말했다.

초조야, 네가 구판장을 맡아.
난 농사를 지을게.

나도 농사할래.

너는 만화를 그려야지.
가끔 서로 도와주자.

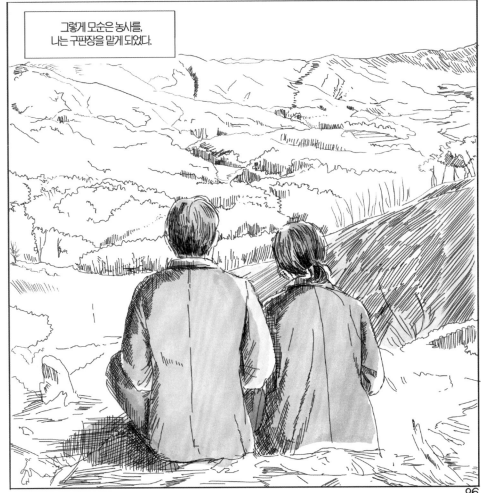

그렇게 모순은 농사를,
나는 구판장을 맡게 되었다.

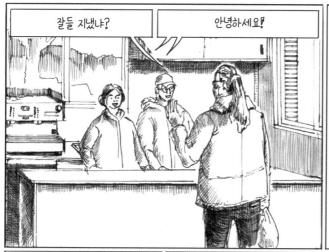

잘들 지냈냐?

안녕하세요!

나라별 생두를 볶은 건데 커핑해보라고 가져왔다.

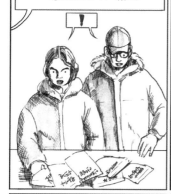

아저씨도 처음 커피 공부할 때 매일 이 방법으로 테스팅했어.

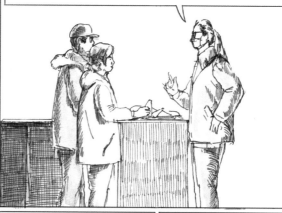

쓴맛, 단맛, 신맛이 어우러지면서 밸런스 있는 커피가 완성되는 거야.

마치 인생처럼 말이야.

좋은 커피와 같은 삶을 살길 바란다!

감사합니다!

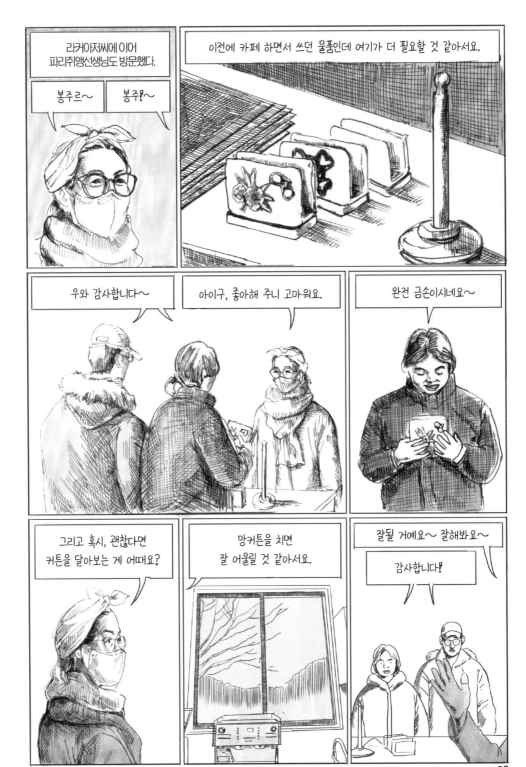

라커아저씨에 이어
파리쥐앵선생님도 방문했다.

봉주르~

봉주!~

이전에 카페 하면서 쓰던 물품인데 여기가 더 필요할 것 같아서요.

우와 감사합니다~

아이구, 좋아해 주니 고마워요.

완전 금손이시네요~

그리고 혹시, 괜찮다면
커튼을 달아보는 게 어때요?

망커튼을 치면
잘 어울릴 것 같아서요.

잘될 거예요~ 잘해봐요~

감사합니다!

여동생 덕분에 퀄리티는 잡았지만, 적당한 디저트가 걱정이던 그때!

어머님의 식빵이 완성됐다.

숨은... 실력자?!

사실 제과제빵 필기는 합격했는데 설탕 들어가는 거 보고 실기 때 도망갔어...

식빵은 만들 줄 아니까, 우리 농산물로 샌드위치를 만들어 볼게!

어머님 짱!

곧 구판장 표 샌드위치가 완성됐다.

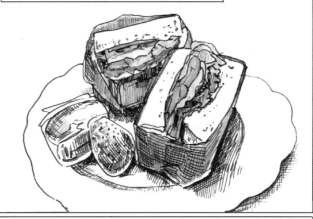

지나가는 화물차 아저씨들만 사 먹어도 대박 날 거예요!

사위 짱!

그렇게 농부부 구판장은 정식으로 오픈했다.

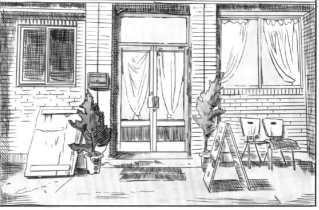

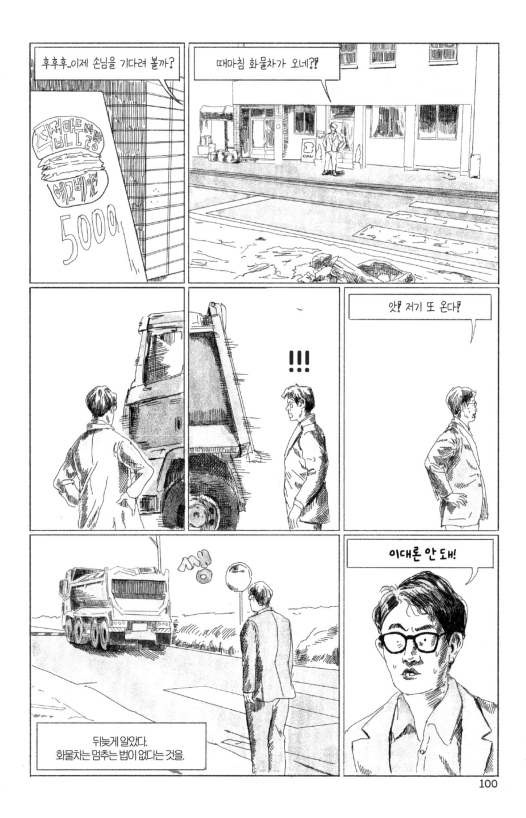

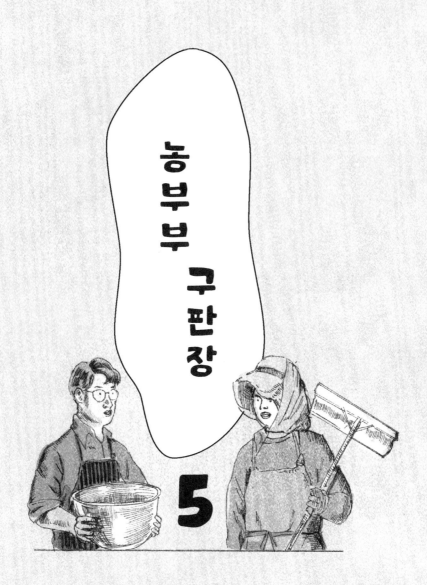

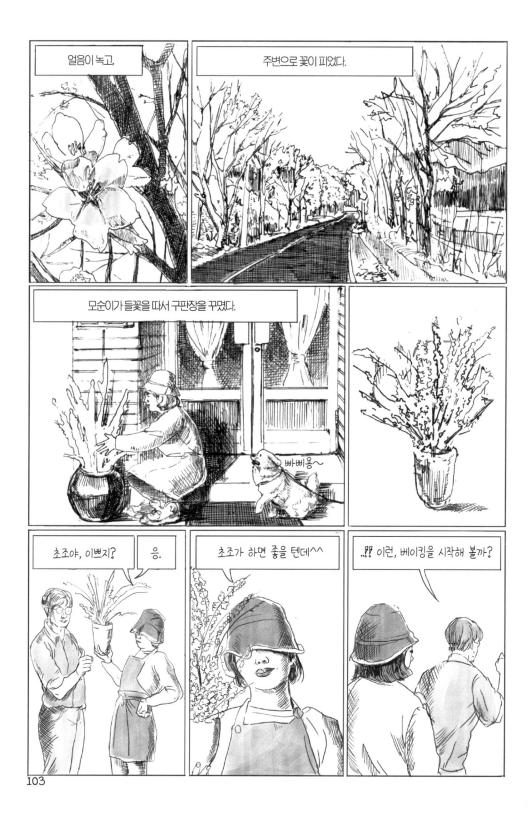

얼음이 녹고.

주변으로 꽃이 피었다.

모순이가 들꽃을 따서 구판장을 꾸몄다.

빠삐용~

초조야, 이쁘지?　응.

초조가 하면 좋을 텐데^^

..!? 이런, 베이킹을 시작해 볼까?

봄이 오니 모순은 농사일로 바빠졌다. | 어머님과 함께 | 냉이와

민들레를 캐서 반찬을 만들고, | 고추 씨앗도 심었다. | 작년 겨울에 심었던 시금치와

루꼴라도 수확했다. | 갓과 | 쪽파를 따서 김치도 담궜다.

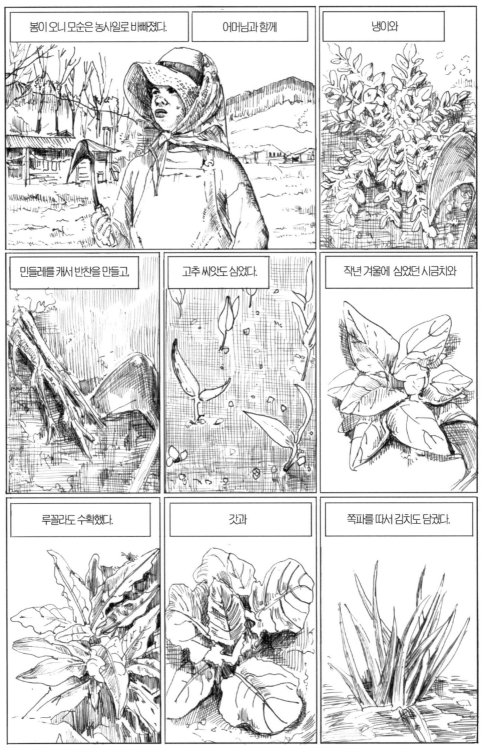

104

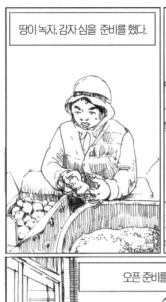

땅이 녹자, 감자 심을 준비를 했다.

모순이 감자 씨앗 작업을 하는 동안

나는 모순을 구경하길 취미로 삼아,

모순이♡

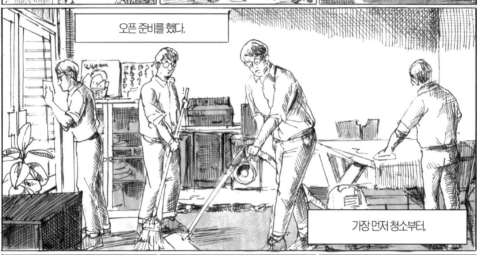

오픈 준비를 했다.

가장 먼저 청소부터,

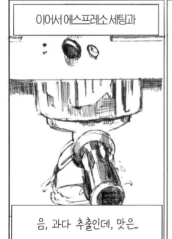

이어서 에스프레소 세팅과

음, 과다 추출인데, 맛은..

윽!! 써.

라떼아트(?)를 연습하고

좋았어. 추상화 같아.

105

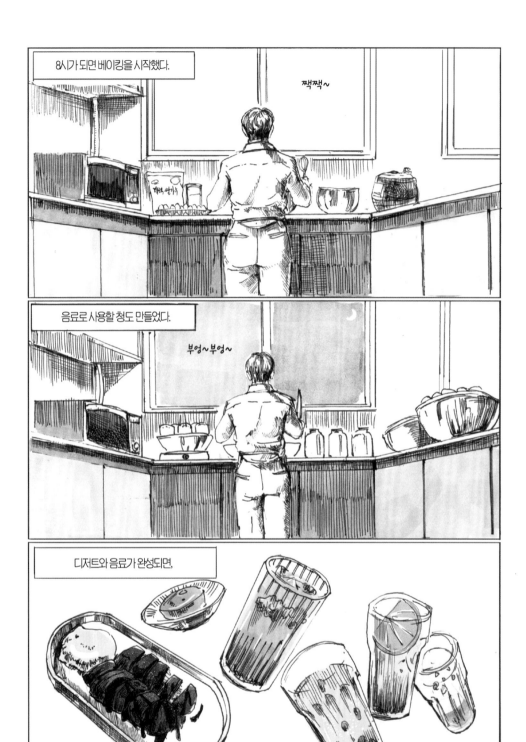

8시가 되면 베이킹을 시작했다.

짝짝~

음료로 사용할 청도 만들었다.

부엉~부엉~

디저트와 음료가 완성되면.

대부분 그날 팔리지 않으므로

내 배로 들어갔다.

왕!

가끔 새로 만든 메뉴가 나오면?

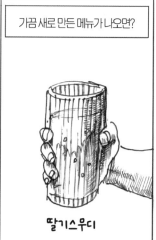

딸기스무디

가족들에게 선물로 전달됐다.

음료수 드세요!

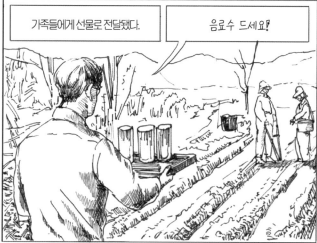

사위 덕분에 호강하네~

가장 크게 도움 됐던 것은 너튜브

커피커핑~

얍스타, 삥타거, 남작커피, 커피프로jkk, 잘도르 등
깡시골에서도 하고자 하면 할 수 있도록 도움을 주는 채널이었다.

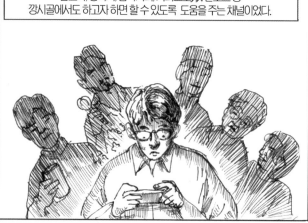

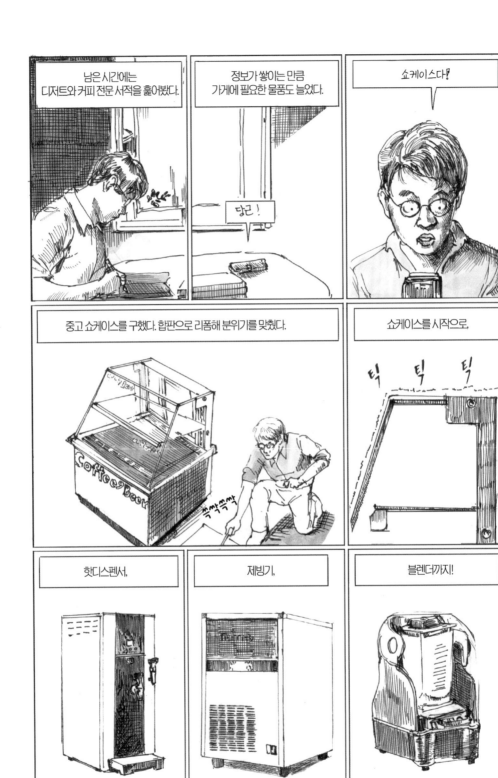

남은 시간에는
디저트와 커피 전문 서적을 훑어봤다.

정보가 쌓이는 만큼
가게에 필요한 물품도 늘었다.

당근!

쇼케이스다!

중고 쇼케이스를 구했다. 합판으로 리폼해 분위기를 맞췄다.

쇼케이스를 시작으로,

틱 틱 틱

핫디스펜서,

제빙기,

블렌더까지!

추가로 에어커텐과

의자도 구입했다.

에어컨은 고맙게도
모순이의 동생이 선물해 줬다.

선물 아니야,
천천히 갚아!

특히 나는 그라인더를 많이 찾았다.

커피 맛은 그라인더에 따라서도
차이가 생긴다고 배워서,

업소용 자동 그라인더와
드립용 그라인더를 구입했다.

장비를 찾으면서 커피머신 브랜드도 알게 되었다.

마음에 드는 건 차 한 대 가격....

결국 지금 쓰는 머신에 만족했다.

역시 머신은 80년 전통 가찌아지.

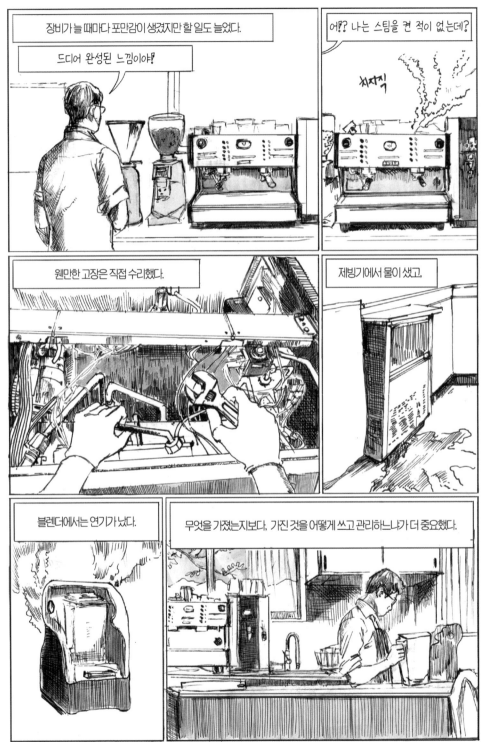

장비가 늘 때마다 포만감이 생겼지만 할 일도 늘었다.

드디어 완성된 느낌이야!

어!? 나는 스팀을 켠 적이 없는데?

치지직

웬만한 고장은 직접 수리했다.

제빙기에서 물이 샜고,

블렌더에서는 연기가 났다.

무엇을 가졌는지보다, 가진 것을 어떻게 쓰고 관리하느냐가 더 중요했다.

늘어나는 장비만큼 손님도 늘었다.

공사기간 동안 우리를 지켜보셨던 동네 분들이 먼저 찾아주셨다.

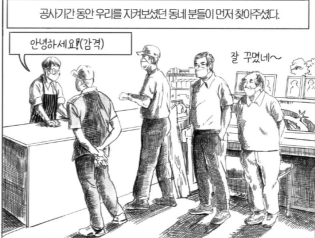

안녕하세요!(감격)

잘 꾸몄네~

아우 써, 설탕 좀 듬뿍듬뿍!

왜 이래~ 아메리카노 몰라?

술은 안 파나?

난 당뇨 있으니까, 안 달게~

시원~한 걸루다가~

두런두런

시골벽적

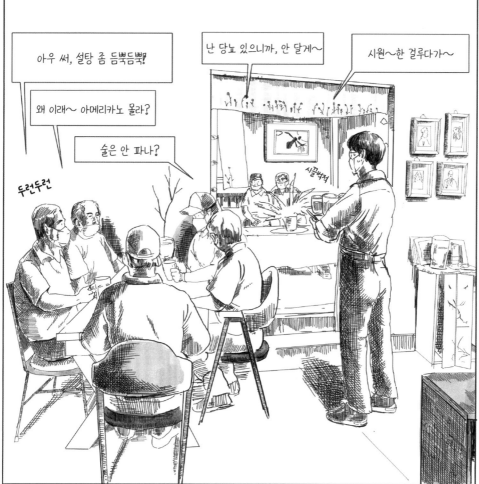

111

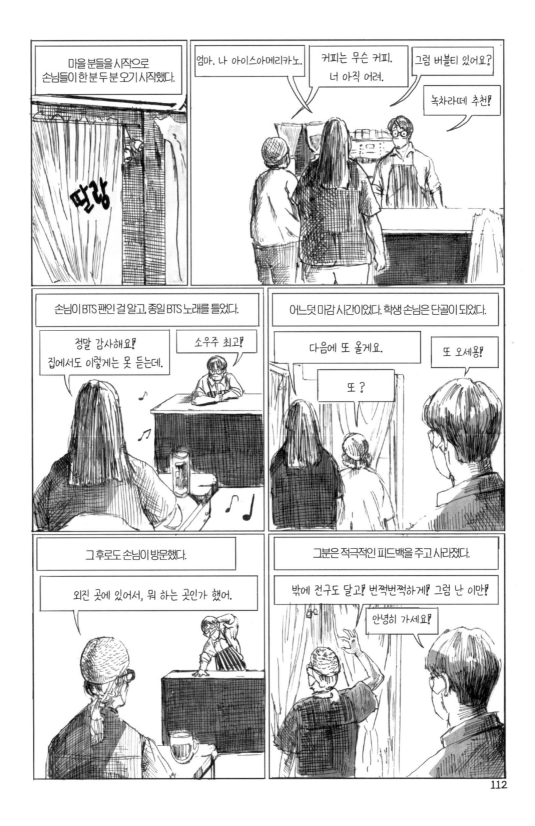

마을 분들을 시작으로
손님들이 한 분 두 분 오기 시작했다.

딸랑

엄마. 나 아이스아메리카노.

커피는 무슨 커피.
너 아직 어려.

그럼 버블티 있어요?

녹차라떼 추천!

손님이 BTS 팬인 걸 알고, 종일 BTS 노래를 틀었다.

정말 감사해요!
집에서도 이렇게는 못 듣는데.

소우주 최고!

어느덧 마감 시간이었다. 학생 손님은 단골이 되었다.

다음에 또 올게요.

또 오세용!

또?

그 후로도 손님이 방문했다.

외진 곳에 있어서, 뭐 하는 곳인가 했어.

그분은 적극적인 피드백을 주고 사라졌다.

밖에 전구도 달고! 번쩍번쩍하게! 그럼 난 이만!

안녕히 가세요!

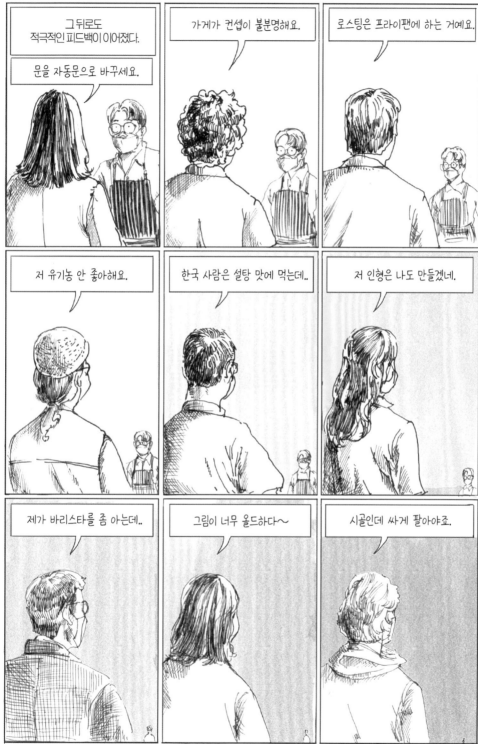

적극적인 피드백은
적극적인 동기로 작용했다.

친절하고 성실하게!

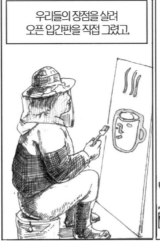

우리들의 장점을 살려
오픈 입간판을 직접 그렸고,

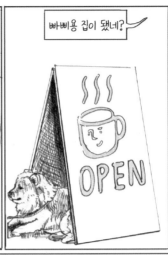

빠삐용 집이 됐네?

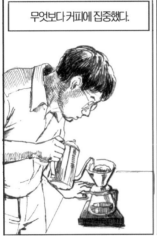

무엇보다 커피에 집중했다.

매일 커피를 볶고 내리고 마시고 나누면서 어제보다 오늘, 커피가 더 좋아졌다.

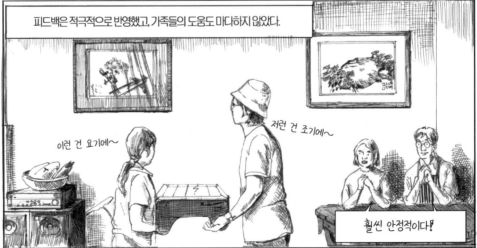

피드백은 적극적으로 반영했고, 가족들의 도움도 마다하지 않았다.

이런 건 요기에~

저런 건 조기에~

훨씬 안정적이다!

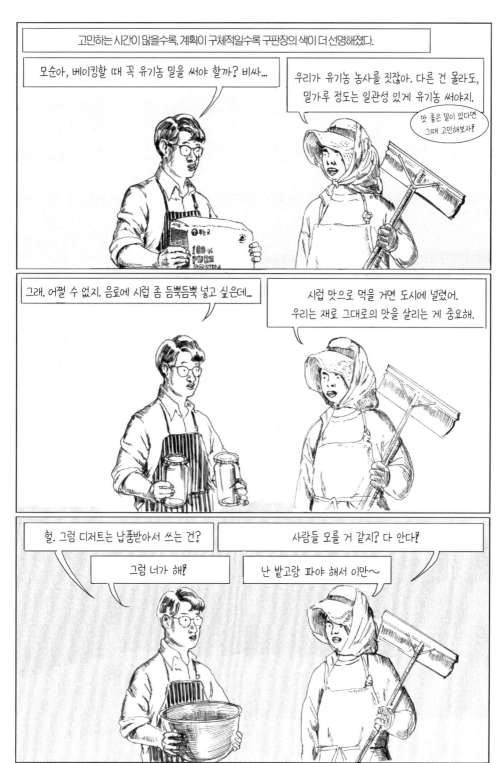

고민하는 시간이 많을수록, 계획이 구체적일수록 구판장의 색이 더 선명해졌다.

모순아, 베이킹할 때 꼭 유기농 밀을 써야 할까? 비싸...

우리가 유기농 농사를 짓잖아. 다른 건 몰라도, 밀가루 정도는 일관성 있게 유기농 써야지.

맛 좋은 밀이 있다면 그때 고민해보자!

그래. 어쩔 수 없지. 음료에 시럽 좀 듬뿍듬뿍 넣고 싶은데...

시럽 맛으로 먹을 거면 도시에 널렸어. 우리는 재료 그대로의 맛을 살리는 게 중요해.

헐. 그럼 디저트는 납품받아서 쓰는 건?

사람들 모를 거 같지? 다 안다!

그럼 너가 해!

난 밭고랑 파야 해서 이만~

115

그렇게 구판장에 집중하다 보니,

자연스럽게(?!) 살이 쪘다.

모순아! 나 살찐 거 같아?

응.

밖에서 일했을 때랑 똑같이 먹으니...

많이 먹긴 해..

초조야, 밭에 가서
풀 한 시간만 뽑아봐!

요새 쑥이 엄청 자라는데,
뽑다 보면, 땅이 쫙쫙쫙~

네가 쑥 따오면
내가 쑥라떼 만들게!

!

그날 모순은 밭에서 쑥을 뜯어왔다.

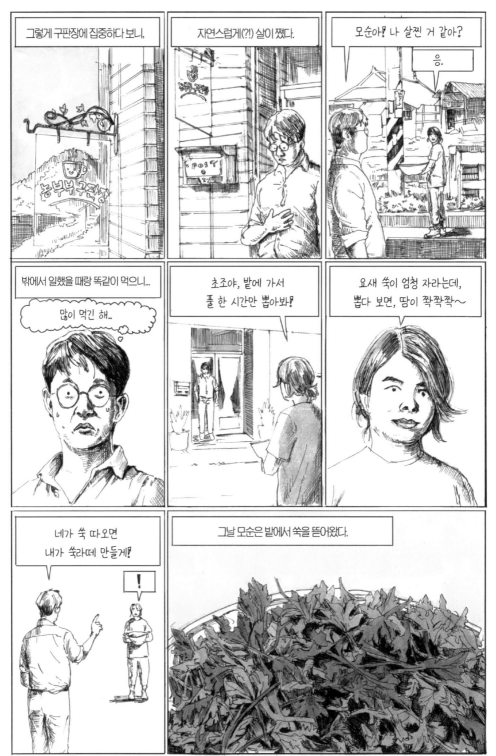

116

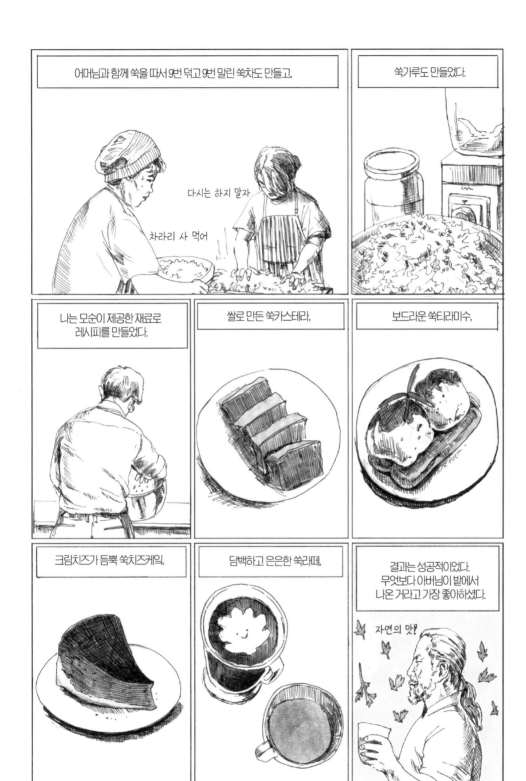

어머님과 함께 쑥을 따서 9번 덖고 9번 말린 쑥차도 만들고,

다시는 하지 말자

차라리 사 먹어

쑥가루도 만들었다.

나는 모순이 제공한 재료로 레시피를 만들었다.

쌀로 만든 쑥카스테라,

보드라운 쑥티라미수,

크림치즈가 듬뿍 쑥치즈케익,

담백하고 은은한 쑥라떼,

결과는 성공적이었다. 무엇보다 아버님이 밭에서 나온 거라고 가장 좋아하셨다.

자연의 맛!

모순은 자신감을 얻어 재료를 찾아 밭을 돌아다녔다.

눈누난나~

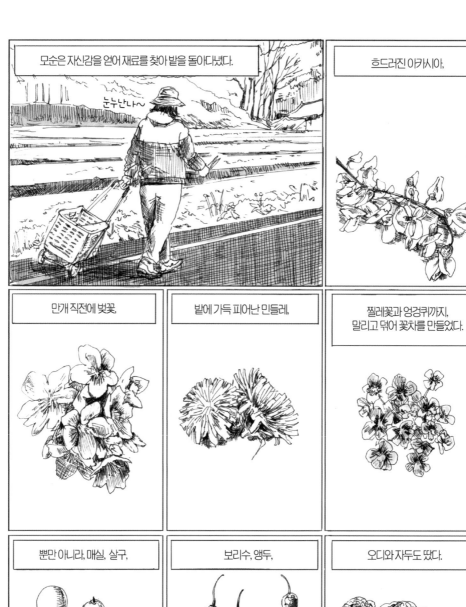

흐드러진 아카시아,

만개 직전에 벚꽃,

밭에 가득 피어난 민들레,

찔레꽃과 엉겅퀴까지,
말리고 덖어 꽃차를 만들었다.

뿐만 아니라, 매실, 살구,

보리수, 앵두,

오디와 자두도 땄다.

한 걸음 더 나아가서,

직접 청을 담가

수제청 음료를 만들었다.

이 공간처럼, 재료부터 조리하고 선보이기까지 하나하나 직접 만들었다.

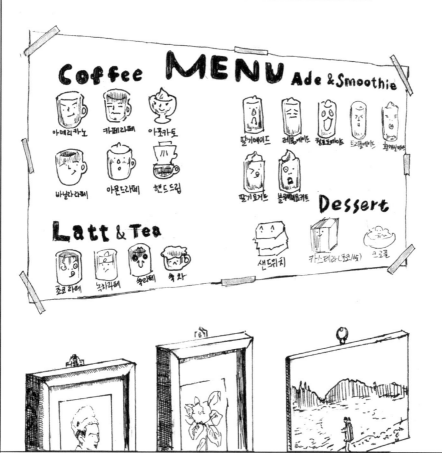

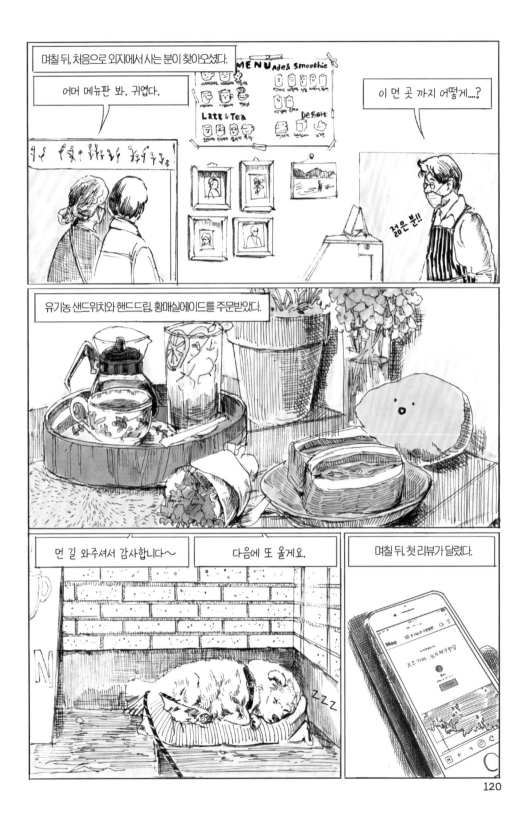

며칠 뒤, 처음으로 외지에서 사는 분이 찾아오셨다.

어머 메뉴판 봐. 귀엽다.

이 먼 곳 까지 어떻게....?

유기농 샌드위치와 핸드드립, 황매실에이드를 주문받았다.

먼 길 와주셔서 감사합니다～

다음에 또 올게요.

며칠 뒤, 첫 리뷰가 달렸다.

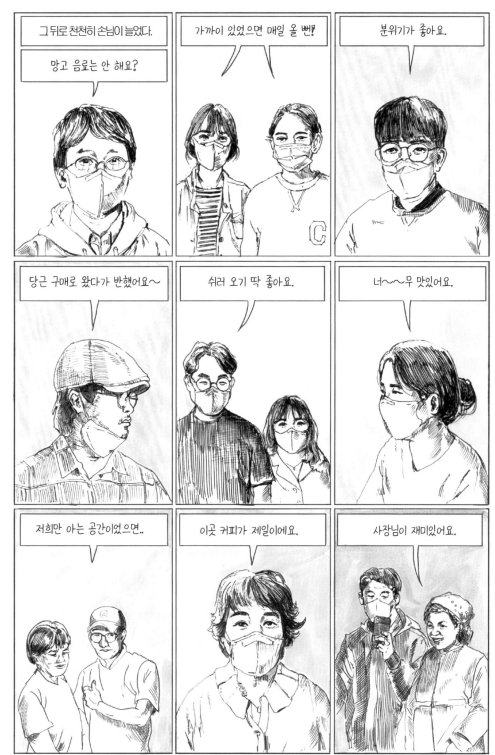

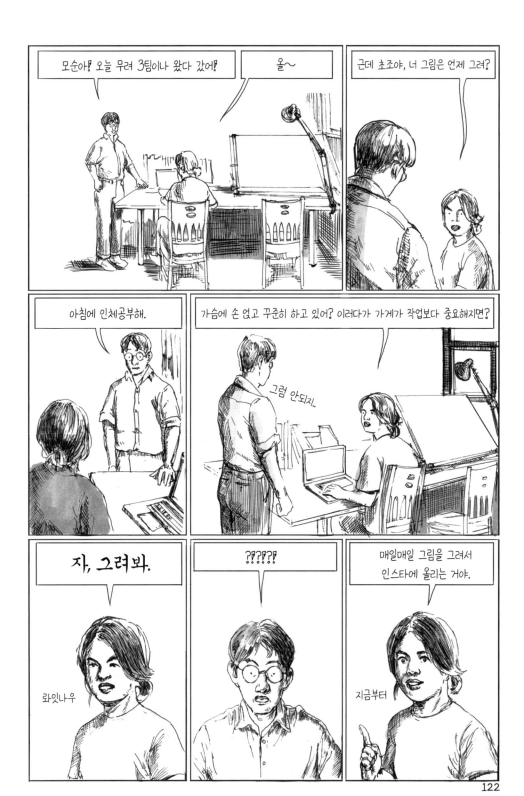

초조 넌 그리면 돼!

손도 찍혀? 난 손이 콤플렉스잖아.

그럼 장갑 끼고 하자!

짜잔!

그렇게 장갑맨 계정이 생겼다.

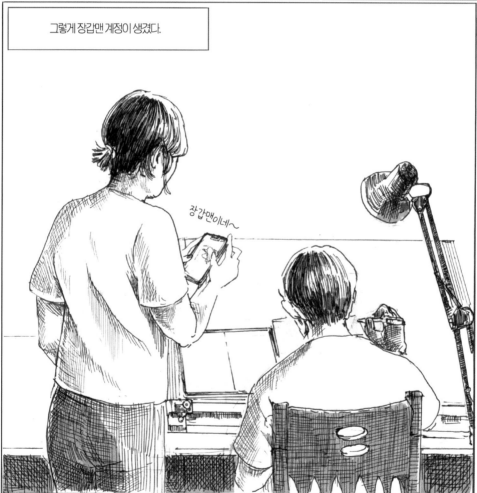

장갑맨이네~

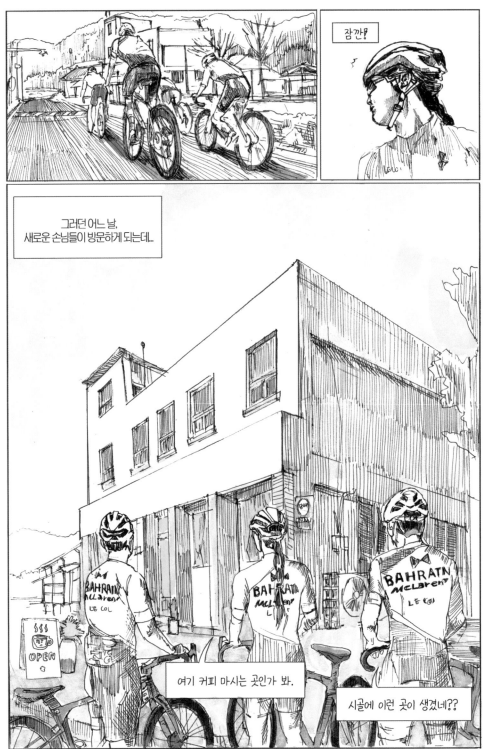

잠깐?

그러던 어느 날,
새로운 손님들이 방문하게 되는데..

여기 커피 마시는 곳인가 봐.

시골에 이런 곳이 생겼네??

OPEN

먼 곳에서 온 발걸음들

6

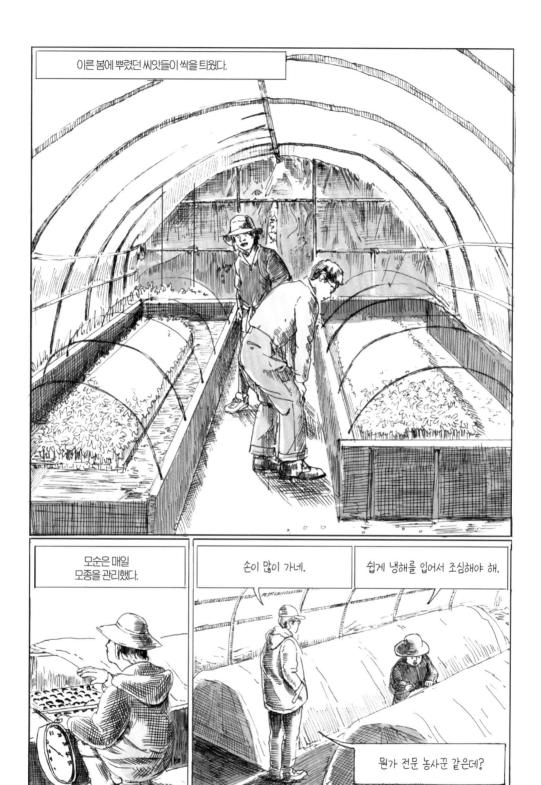

이른 봄에 뿌렸던 씨앗들이 싹을 티웠다.

모순은 매일
모종을 관리했다.

손이 많이 가네.

쉽게 냉해를 입어서 조심해야 해.

뭔가 전문 농사꾼 같은데?

127

모종은 열선과 히터로 보온했고,

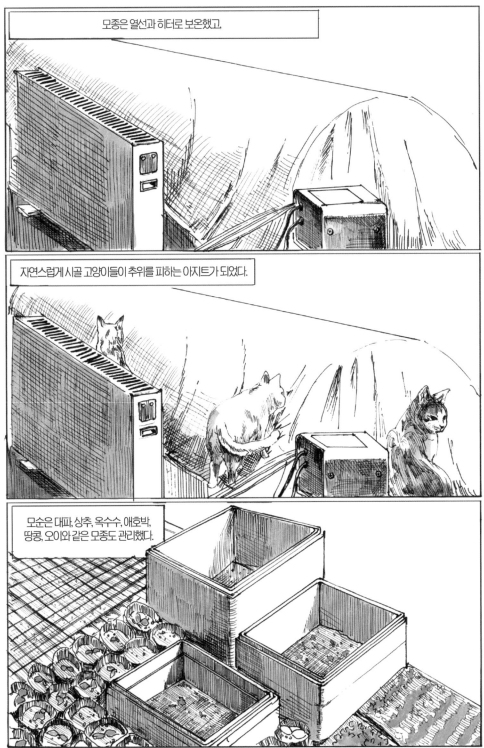

자연스럽게 시골 고양이들이 추위를 피하는 아지트가 되었다.

모순은 대파, 상추, 옥수수, 애호박,
땅콩, 오이와 같은 모종도 관리했다.

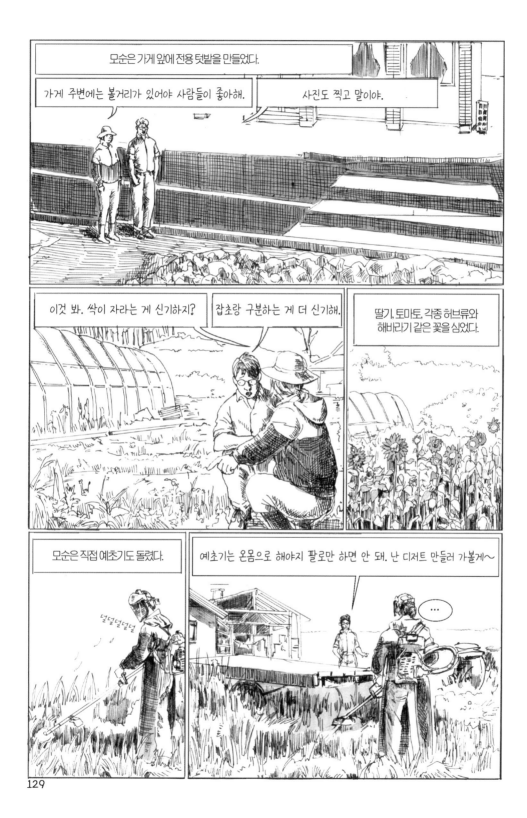

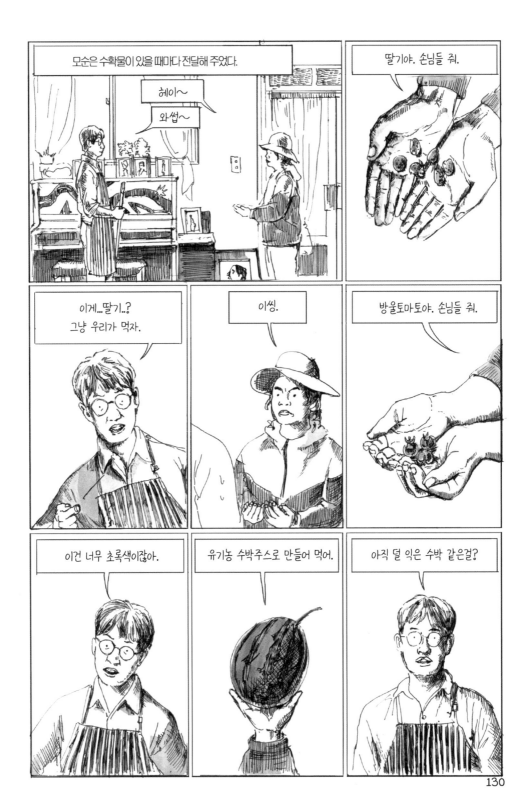

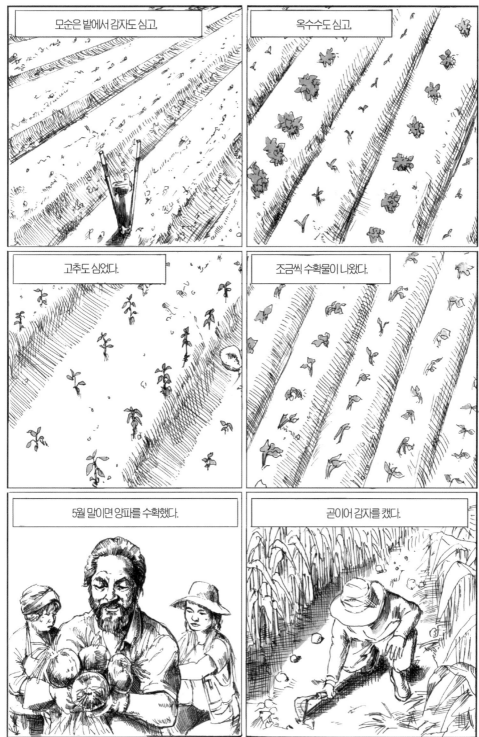

모순은 밭에서 감자도 심고,

옥수수도 심고

고추도 심었다.

조금씩 수확물이 나왔다.

5월 말이면 양파를 수확했다.

곧이어 감자를 캤다.

131

처음으로 가게 앞에 마켓을 열었다.

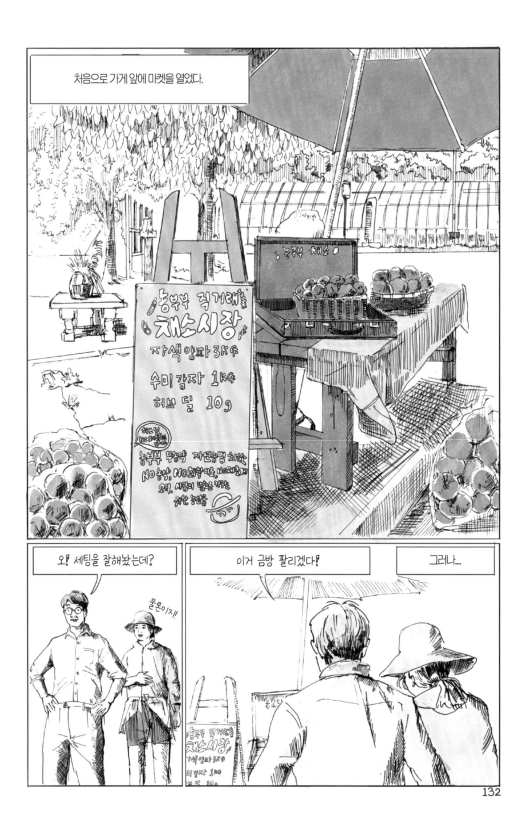

오! 세팅을 잘해놨는데?

물론이지!

이거 금방 팔리겠다!

그러나....

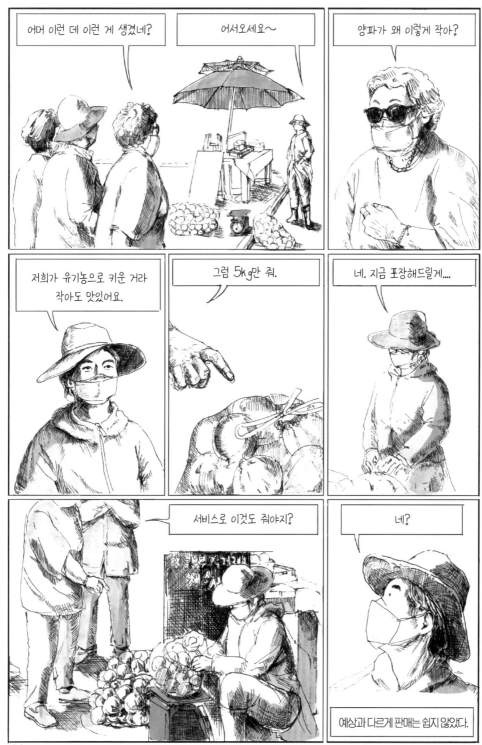

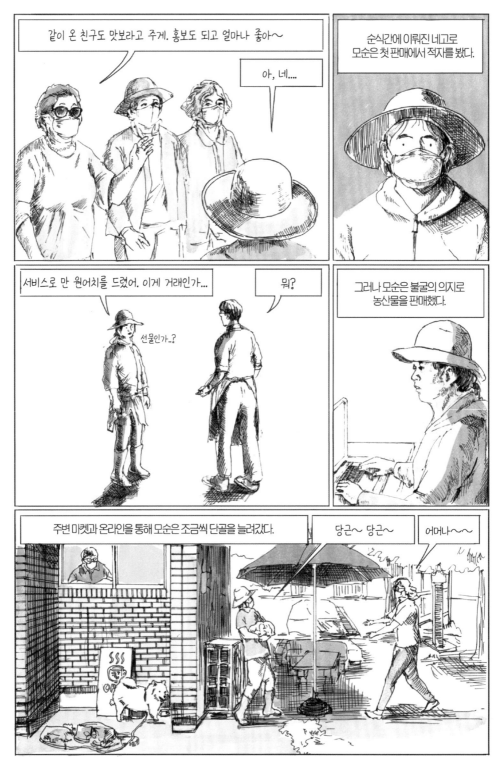

같이 온 친구도 맛보라고 주게. 홍보도 되고 얼마나 좋아~

아, 네....

순식간에 이뤄진 네고로 모순은 첫 판매에서 적자를 봤다.

서비스로 만 원어치를 드렸어. 이게 거래인가...

선물인가..?

뭐?

그러나 모순은 불굴의 의지로 농산물을 판매했다.

주변 마켓과 온라인을 통해 모순은 조금씩 단골을 늘려갔다.

당근~ 당근~

어머나~~

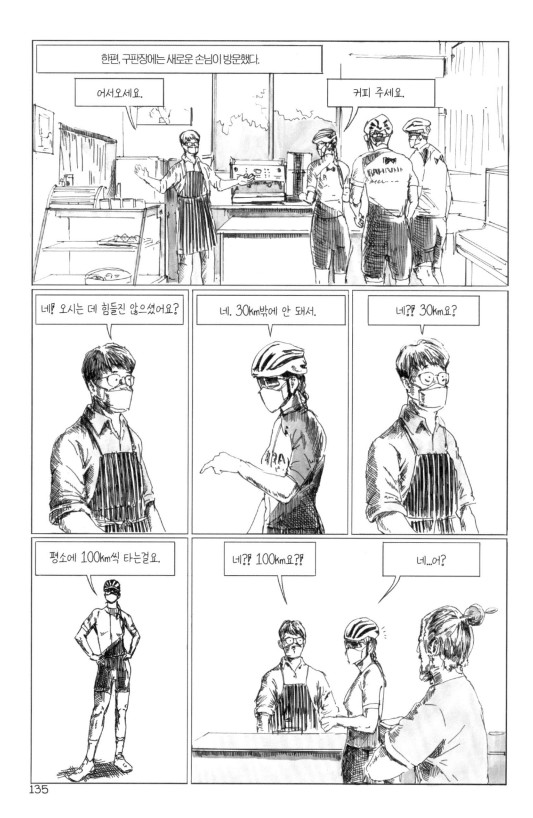

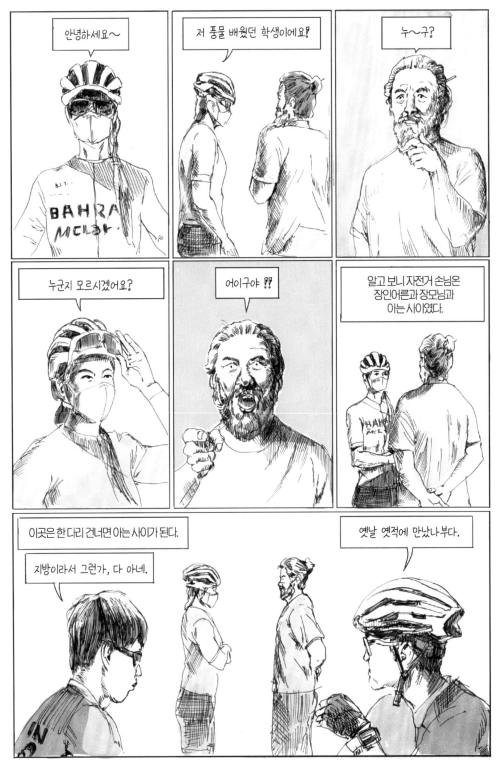

안녕하세요~

저 풍물 배웠던 학생이에요!

누~구?

누군지 모르시겠어요?

어이구야 !?!?

알고 보니 자전거 손님은 장인어른과 장모님과 아는 사이였다.

이곳은 한 다리 건너면 아는 사이가 된다.

지방이라서 그런가, 다 아네.

옛날 옛적에 만났나 부다.

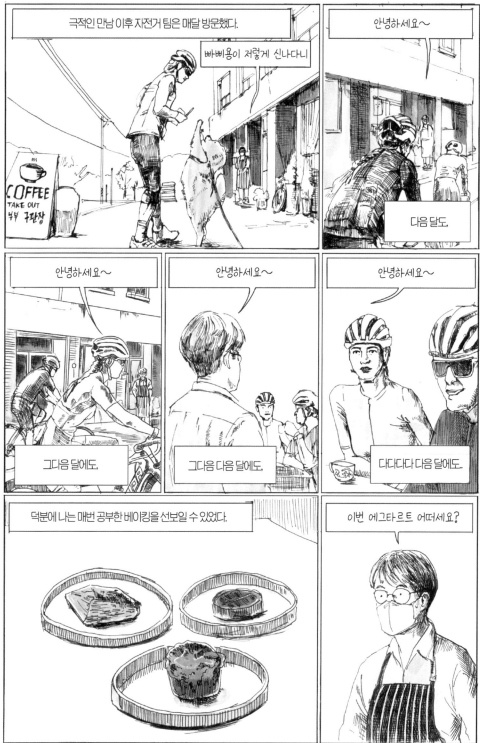

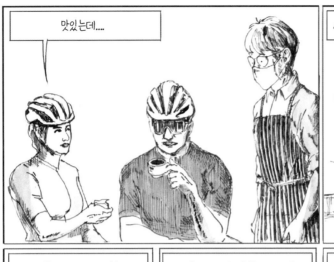

맛있는데....

시트가 좀 더 바삭했으면 좋겠어요.

시트를 좀 더 연구해 볼게요.

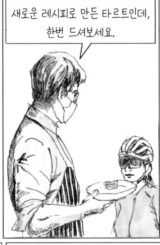

새로운 레시피로 만든 타르트인데,
한번 드셔보세요.

시트는 바삭해졌는데,
바닥 쪽에 수분감이 많네요.

자전거 손님은
직접 디저트를 사왔다.

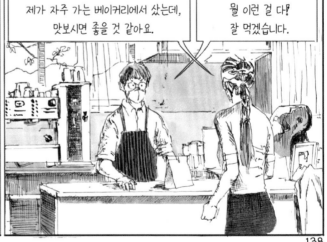

제가 자주 가는 베이커리에서 샀는데,
맛보시면 좋을 것 같아요.

뭘 이런 걸 다!
잘 먹겠습니다.

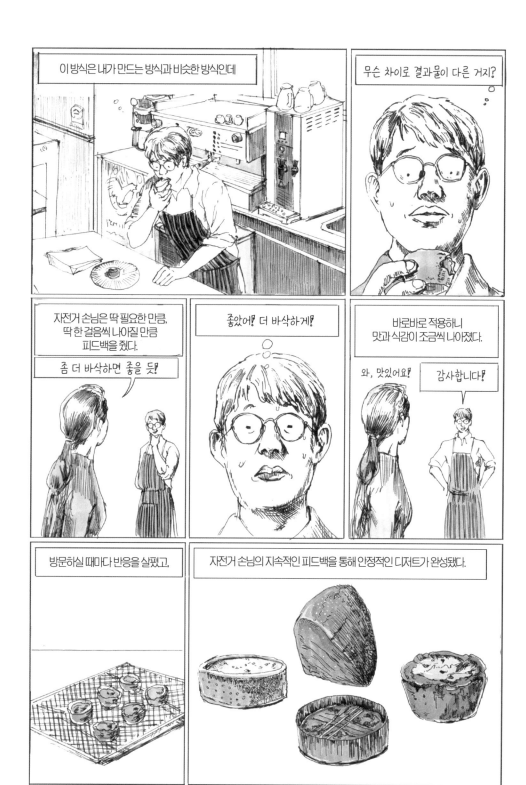

이 방식은 내가 만드는 방식과 비슷한 방식인데

무슨 차이로 결과물이 다른 거지?

자전거 손님은 딱 필요한 만큼, 딱 한 걸음씩 나아질 만큼 피드백을 줬다.

좀 더 바삭하면 좋을 듯!

좋았어! 더 바삭하게!

바로바로 적용하니 맛과 식감이 조금씩 나아졌다.

와, 맛있어요!

감사합니다!

방문하실 때마다 반응을 살폈고,

자전거 손님의 지속적인 피드백을 통해 안정적인 디저트가 완성됐다.

이번 타르트는 완벽해요.

3절 접기로 시트를 만들어봤어요!

스콘도 맛있어요.

감사합니다!

스콘 맛집 인정!

비슷한 시기에 커피도 단골이 생기면서 발전했다.

커피도 파나요?

네. 물론이죠. 에티오피아 블렌딩을 쓰고, 투 샷이라서 진한 편입니다.

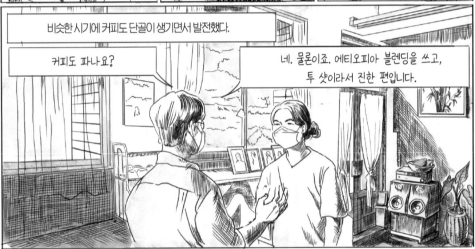

음. 맛있네요!

이 먼 거리에, 이렇게 작은 공간을 찾아온 것만으로도 운명 같았다.

질문 있습니다!
왜 이름이 농부부 구판장이죠?

농사짓는 부부라 농부부,
옛날 구판장 자리라서 구판장이에요.

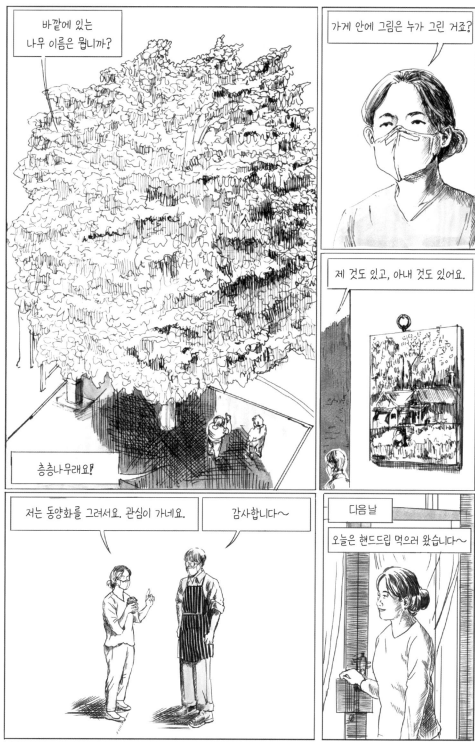

바깥에 있는 나무 이름은 뭡니까?

가게 안에 그림은 누가 그린 거죠?

제 것도 있고, 아내 것도 있어요.

층층나무래요!

저는 동양화를 그려서요. 관심이 가네요.

감사합니다~

다음날

오늘은 핸드드립 먹으러 왔습니다~

그동안 갈고닦은 드립 실력을 발휘할 때가 되었다.
수망으로 커피를 볶고, 믹서기로 콩을 갈고.

칼리타부터 킨토드립까지
공부했던 시간이 떠올랐다.

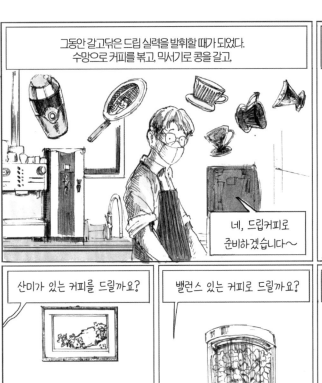

네, 드립커피로
준비하겠습니다~

산미가 있는 커피를 드릴까요?

밸런스 있는 커피로 드릴까요?

추천해 주시는 걸로 ~

첫 드립커피라, 긴장하며 내렸다.

주문하신 음료 나왔습니다.

컵이 특이합니다.

선물 받았습니다.

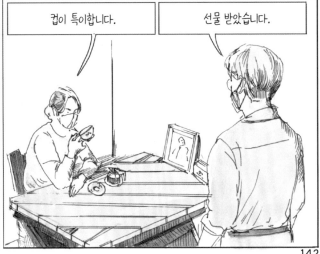

142

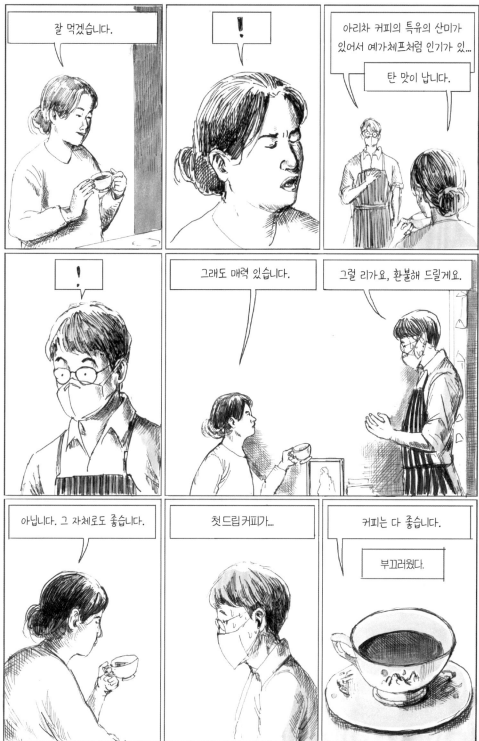

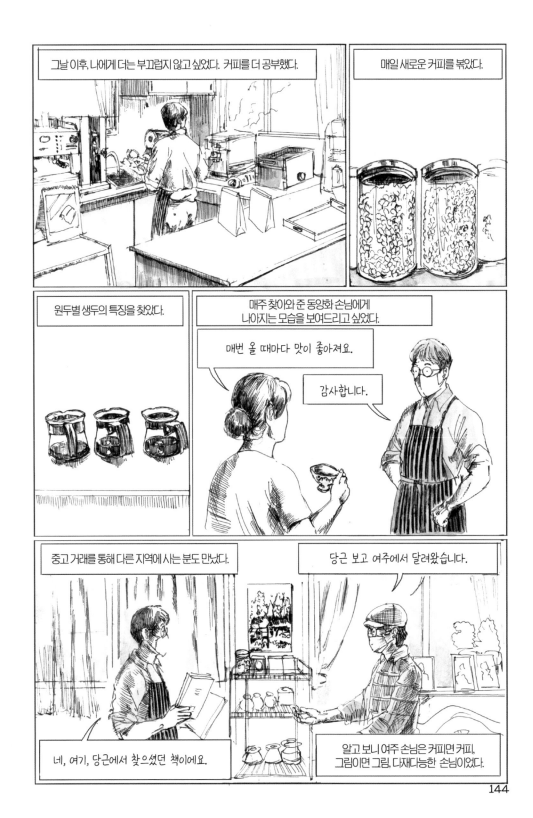

그날 이후, 나에게 더는 부끄럽지 않고 싶었다. 커피를 더 공부했다.

매일 새로운 커피를 볶았다.

원두별 생두의 특징을 찾았다.

매주 찾아와 준 동양화 손님에게
나아지는 모습을 보여드리고 싶었다.

매번 올 때마다 맛이 좋아져요.

감사합니다.

중고 거래를 통해 다른 지역에 사는 분도 만났다.

당근 보고 여주에서 달려왔습니다.

네, 여기, 당근에서 찾으셨던 책이에요.

알고 보니 여주 손님은 커피면 커피,
그림이면 그림, 다재다능한 손님이었다.

여주 손님은 작업이 있을 때마다 가게를 찾아와 주었다.

커피 마시러 또 왔어요!

평일, 주말 가리지 않고 찾아주셔서

카페인이 필요해~

매일매일 감사드렸다.

맛있게 생겼네~

요즘 콜롬비아 커피만 파니까 아쉬웠는데, 좋네요.

어느날은 가족이랑 함께 방문했다.

여기 같이 오고 싶었어요.

분위기도 좋고, 너무 좋아요~

세상에!

이 시골에서 어린아이를 본 건 오랜만이었다.

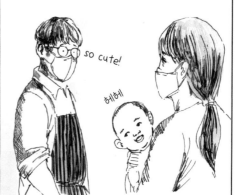

so cute!

헤헤

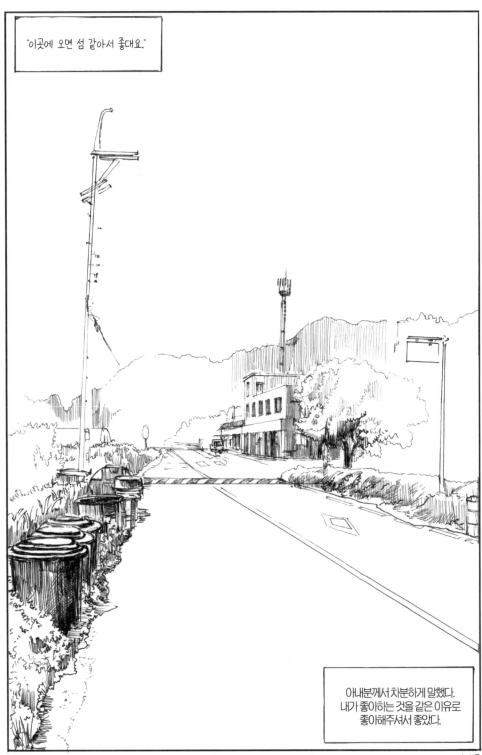

"이곳에 오면 섬 같아서 좋대요."

아내분께서 차분하게 말했다.
내가 좋아하는 것을 같은 이유로
좋아해주셔서 좋았다.

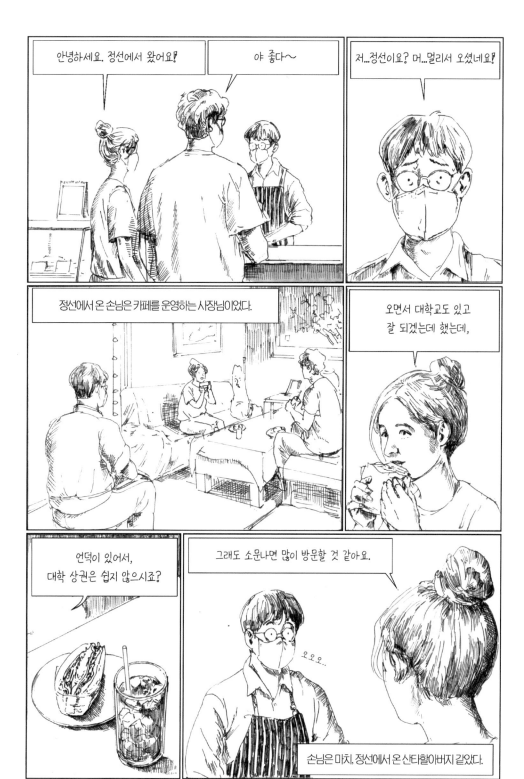

안녕하세요. 정선에서 왔어요!

야 좋다~

저...정선이요? 머...멀리서 오셨네요!

정선에서 온 손님은 카페를 운영하는 사장님이었다.

오면서 대학교도 있고 잘 되겠는데 했는데,

언덕이 있어서, 대학 상권은 쉽지 않으시죠?

그래도 소문나면 많이 방문할 것 같아요.

오오오..

손님은 마치, 정선에서 온 산타할아버지 같았다.

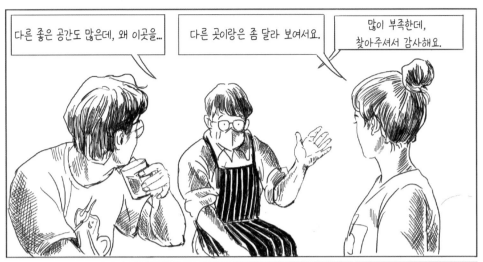

다른 좋은 공간도 많은데, 왜 이곳을...

다른 곳이랑은 좀 달라 보여서요.

많이 부족한데, 찾아주셔서 감사해요.

손님 걱정 안 하셔도 될 것 같아요. 8월부터는 많이 찾아줄 거예요. 그때까지 힘내시고, 그 이후로도 힘 많이 내시기를.

칭찬 보따리를 한가득 두고간 정선에서 온 손님 덕분에, 나는 확신했다. 어떤 한 조짐을.

더운 바람이 불어왔다.

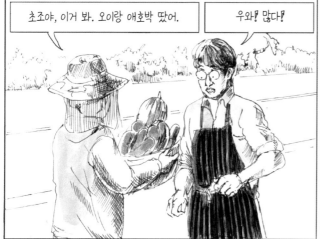

초조야, 이거 봐. 오이랑 애호박 땄어.

우와! 많다!

이건...무야?

무라니! 애호박이지~

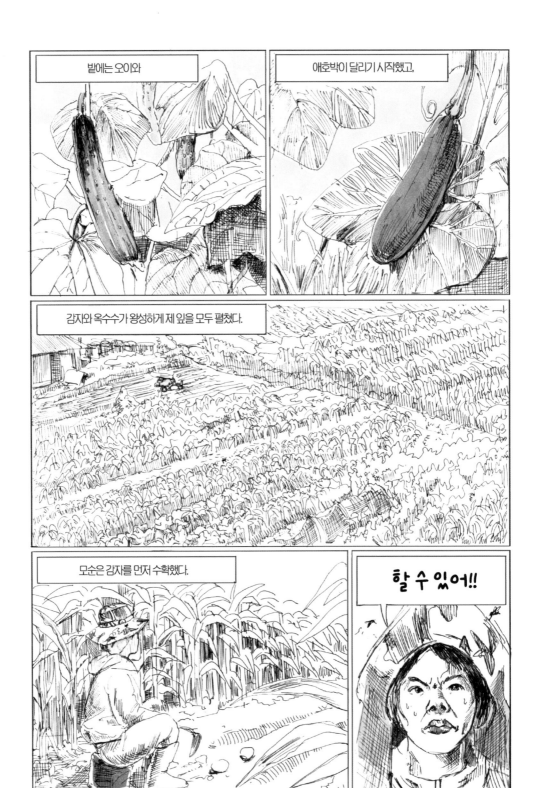

밭에는 오이와

애호박이 달리기 시작했고,

감자와 옥수수가 왕성하게 제 잎을 모두 펼쳤다.

모순은 감자를 먼저 수확했다.

할 수 있어!!

감자를 캐는 동안 모기가 달려들어 복장을 단단히 해야 했다.

그중 아버님의 복장이 가장 탁월했다.

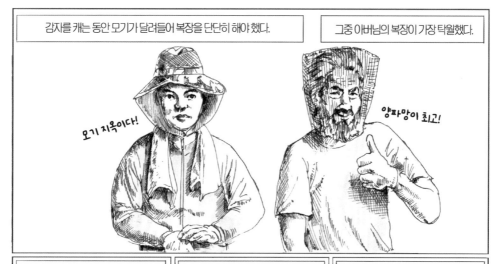

호미로 감자를 캐고,

콘티 박스에 담아

크기별로 구분했다.

감자 캐기가 끝나자, 옥수수 따기가 시작됐다.

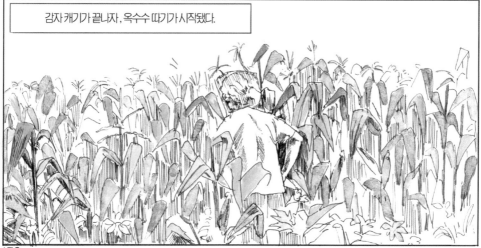

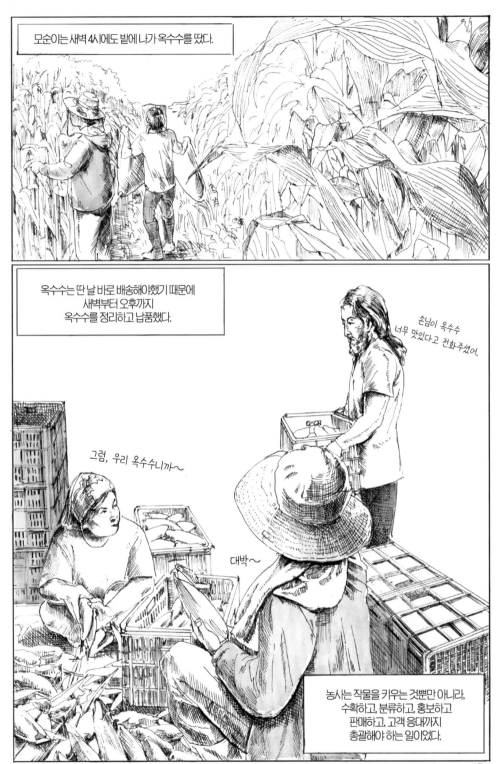

모순이는 새벽 4시에도 밭에 나가 옥수수를 땄다.

옥수수는 딴 날 바로 배송해야했기 때문에
새벽부터 오후까지
옥수수를 정리하고 납품했다.

손님이 옥수수
너무 맛있다고 전화주셨어.

그럼, 우리 옥수수니까~

대박~

농사는 작물을 키우는 것뿐만 아니라,
수확하고, 분류하고, 홍보하고
판매하고, 고객 응대까지
총괄해야 하는 일이었다.

154

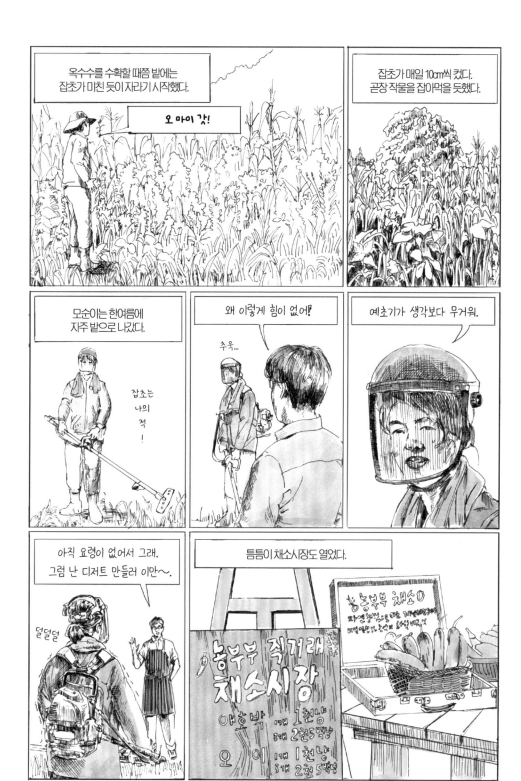

모순이 만든 텃밭에는 각종 허브가 올라왔다.

바질과

애플민트,

딜이 자랐다.

허브로 페스토를 만들고

딜버터와 레몬딜스콘을 만들었다.

갓 딴 민트가 들어간 모히또 맛이란!

오이와 양파로는 피클도 담갔다.

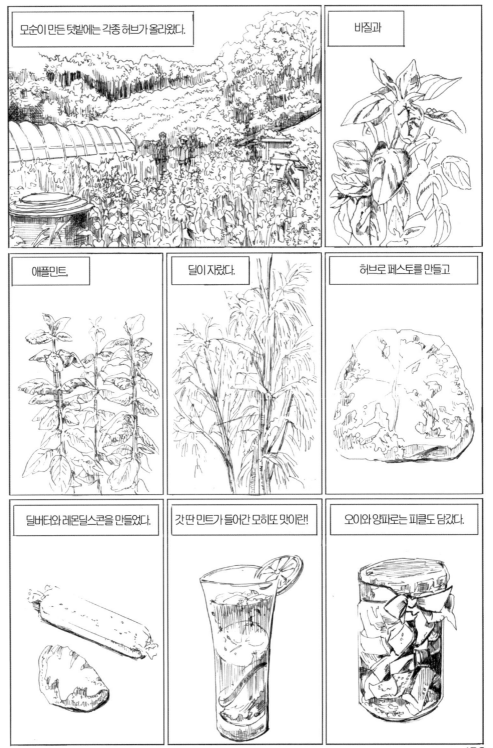

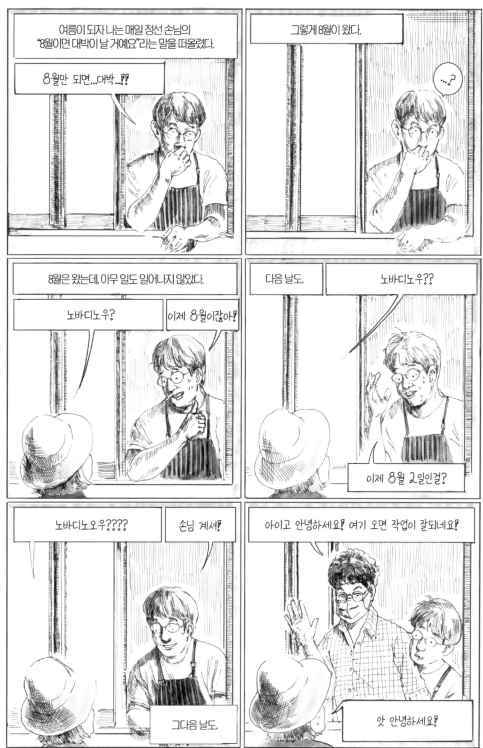

여름이 되자 나는 매일 정선 손님의
"8월이면 대박이 날 거예요"라는 말을 떠올렸다.

8월만 되면...대박...!?

그렇게 8월이 왔다.

...?

8월은 왔는데, 아무 일도 일어나지 않았다.

노바디노우?

이제 8월이잖아!

다음 날도,

노바디노우??

이제 8월 2일인걸?

노바디노오우????

손님 계셔!

그다음 날도,

아이고 안녕하세요! 여기 오면 작업이 잘되네요!

앗 안녕하세요!

158

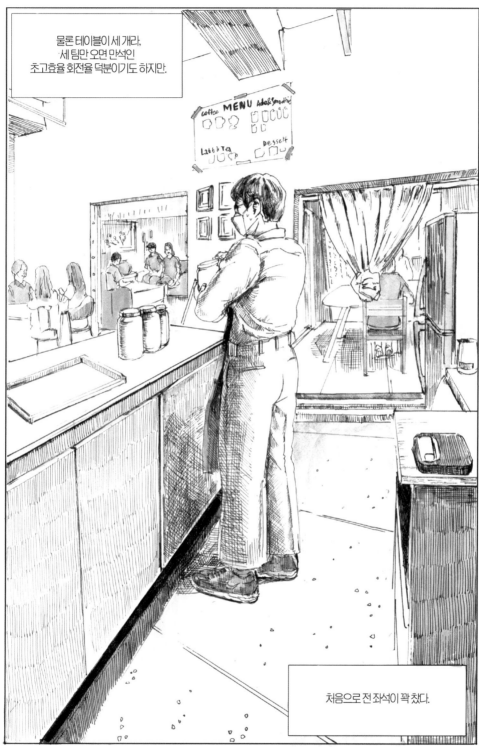

물론 테이블이 세 개라,
세 팀만 오면 만석인
초고효율 회전율 덕분이기도 하지만.

처음으로 전 좌석이 꽉 찼다.

만석이 되자,
농부네 식구 모두가 축제 분위기였다.

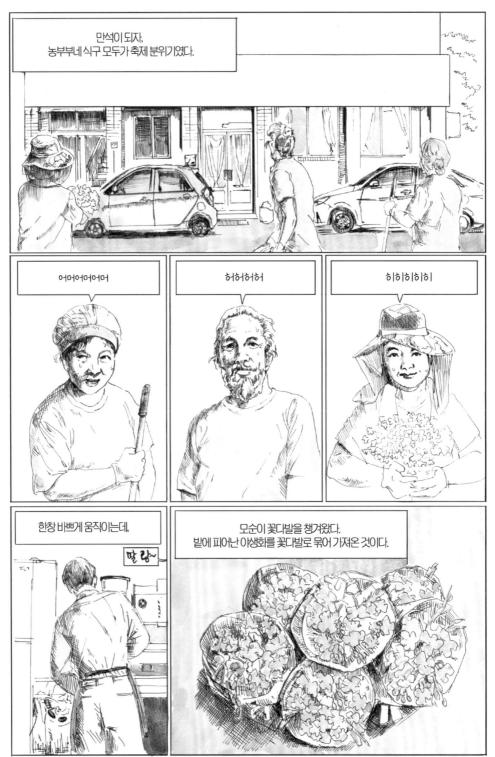

어머어머어머어머

허허허허허

히히히히히

한창 바쁘게 움직이는데,

딸랑~

모순이 꽃다발을 챙겨왔다.
밭에 피어난 야생화를 꽃다발로 묶어 가져온 것이다.

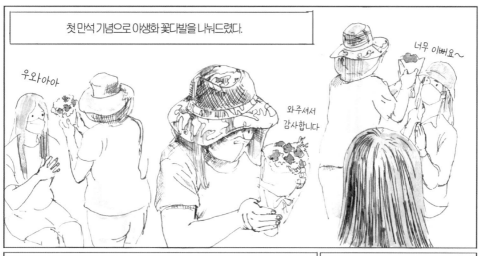

첫 만석 기념으로 야생화 꽃다발을 나눠드렸다.

우와아아

와주셔서 감사합니다

너무 이뻐요~

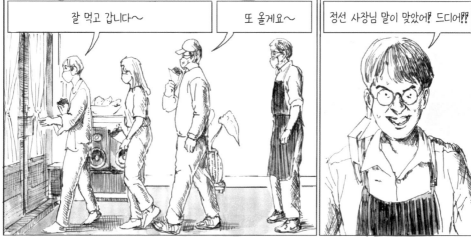

잘 먹고 갑니다~

또 올게요~

정선 사장님 말이 맞았어! 드디어!!

그러나...

이상하네. 오늘은 손님이 어디 갔지?

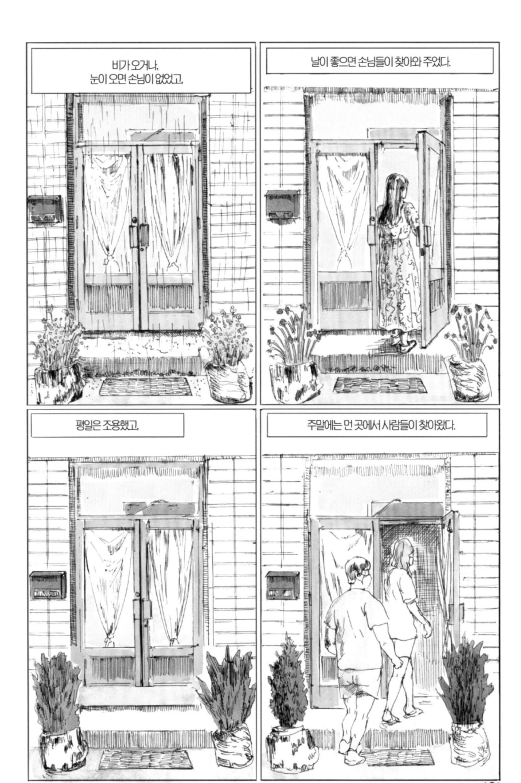

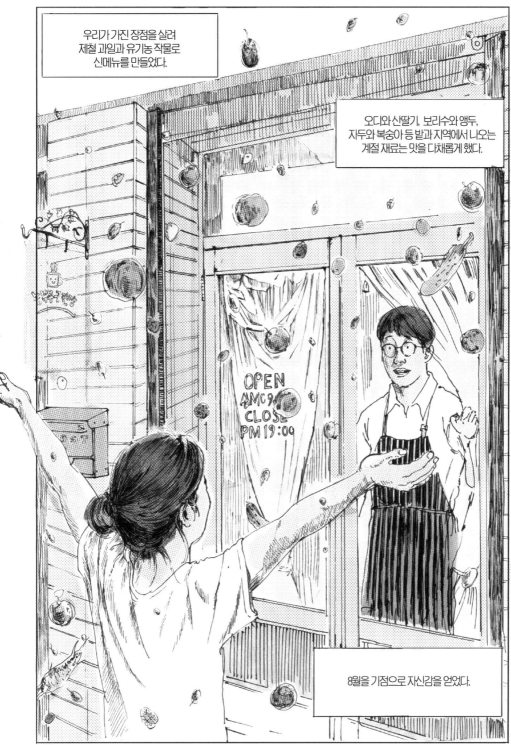

우리가 가진 장점을 살려
제철 과일과 유기농 작물로
신메뉴를 만들었다.

오디와 산딸기, 보리수와 앵두,
자두와 복숭아 등 밭과 지역에서 나오는
계절 재료는 맛을 다채롭게 했다.

OPEN
AMC 9
CLOSE
PM 19:00

8월을 기점으로 자신감을 얻었다.

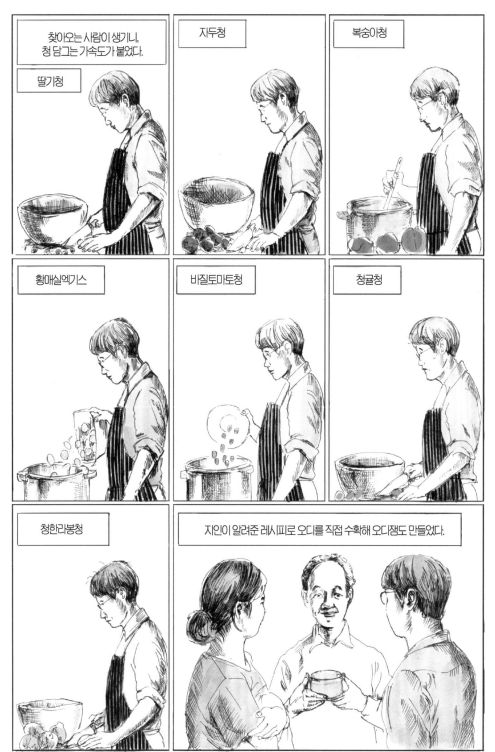

찾아오는 사람이 생기니,
청 담그는 가속도가 붙었다.

딸기청

자두청

복숭아청

황매실엑기스

바질토마토청

청귤청

청한라봉청

지인이 알려준 레시피로 오디를 직접 수확해 오디잼도 만들었다.

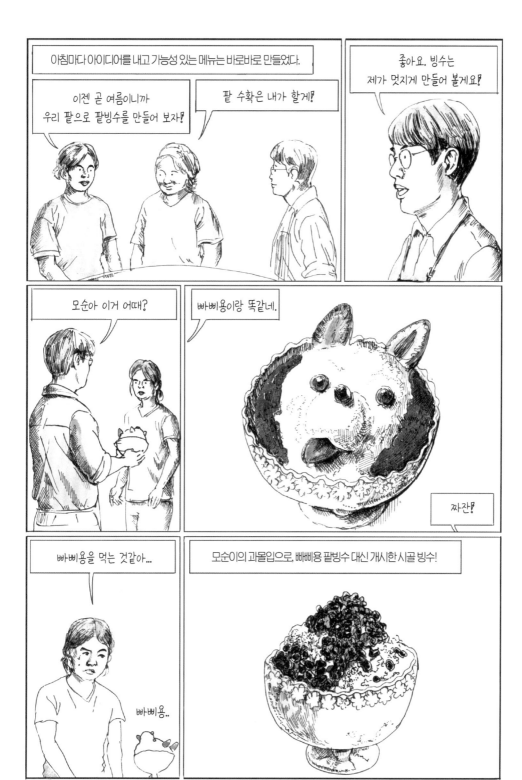

아침마다 아이디어를 내고 가능성 있는 메뉴는 바로바로 만들었다.

이젠 곧 여름이니까 우리 팥으로 팥빙수를 만들어 보자!

팥 수확은 내가 할게!

좋아요. 빙수는 제가 멋지게 만들어 볼게요!

모순아 이거 어때?

빠삐용이랑 똑같네.

짜잔!

빠삐용을 먹는 것같아...

빠삐용..

모순이의 과몰입으로, 빠삐용 팥빙수 대신 개시한 시골 빙수!

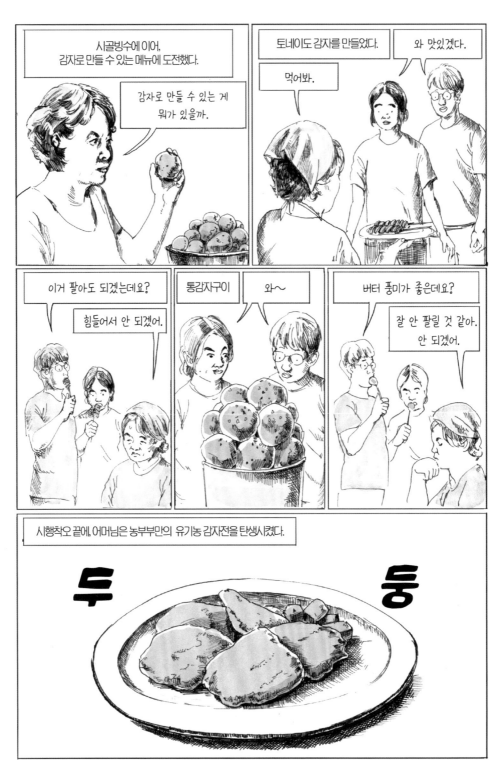

시골빙수에 이어,
감자로 만들 수 있는 메뉴에 도전했다.

감자로 만들 수 있는 게
뭐가 있을까.

토네이도 감자를 만들었다.

와 맛있겠다.

먹어봐.

이거 팔아도 되겠는데요?

힘들어서 안 되겠어.

통감자구이

와~

버터 풍미가 좋은데요?

잘 안 팔릴 것 같아.
안 되겠어.

시행착오 끝에, 어머님은 농부부만의 유기농 감자전을 탄생시켰다.

두

둥

메뉴판도 다른 곳에서 볼 수 없는 것으로 구성하려고 했다.

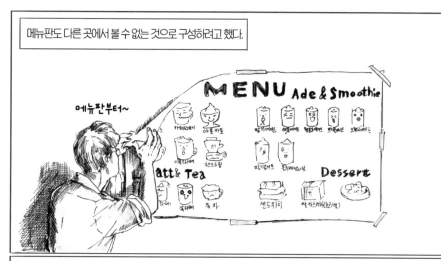

메뉴판부터~

하나하나 직접 그려서~

메뉴판과 함께 가구배치도 바꿨다.

굿!

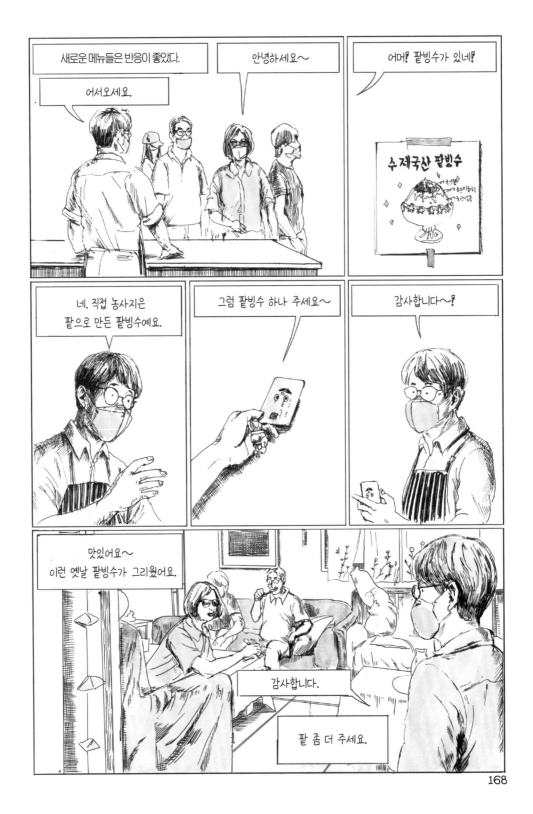

168

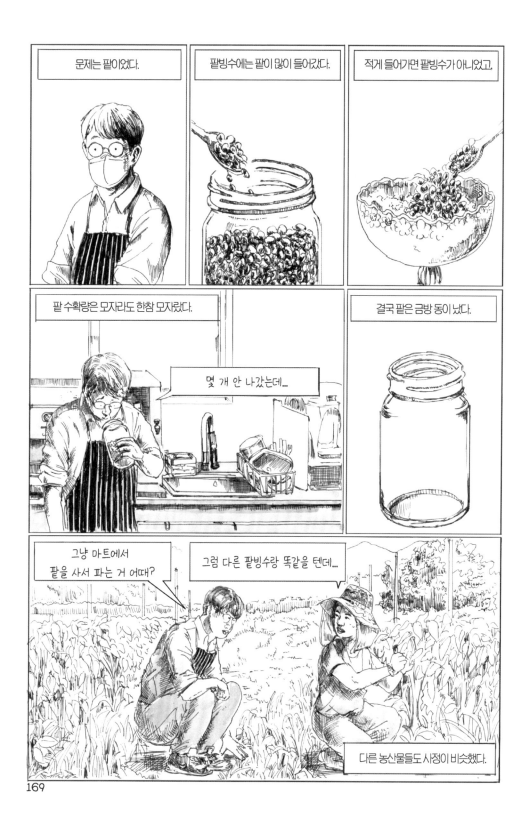

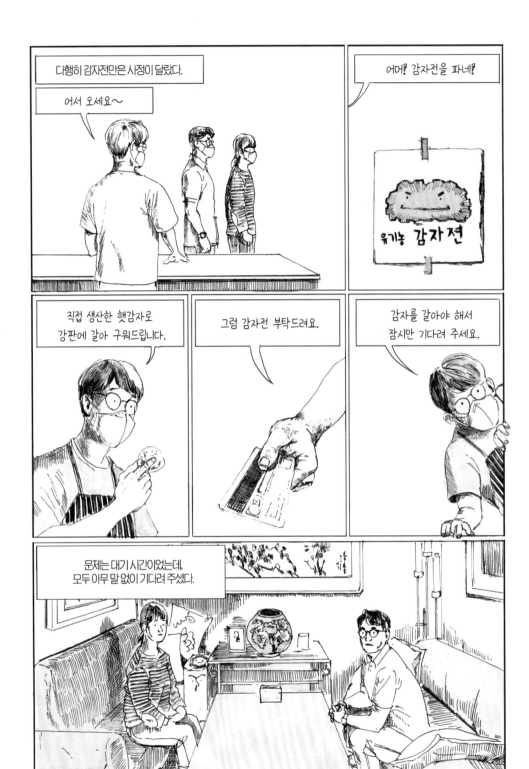

다행히 감자전만은 사정이 달랐다.

어서 오세요~

어머! 감자전을 파네!

유기농 감자전

직접 생산한 햇감자로 강판에 갈아 구워드립니다.

그럼 감자전 부탁드려요.

감자를 갈아야 해서 잠시만 기다려 주세요.

문제는 대기 시간이었는데, 모두 아무 말 없이 기다려 주셨다.

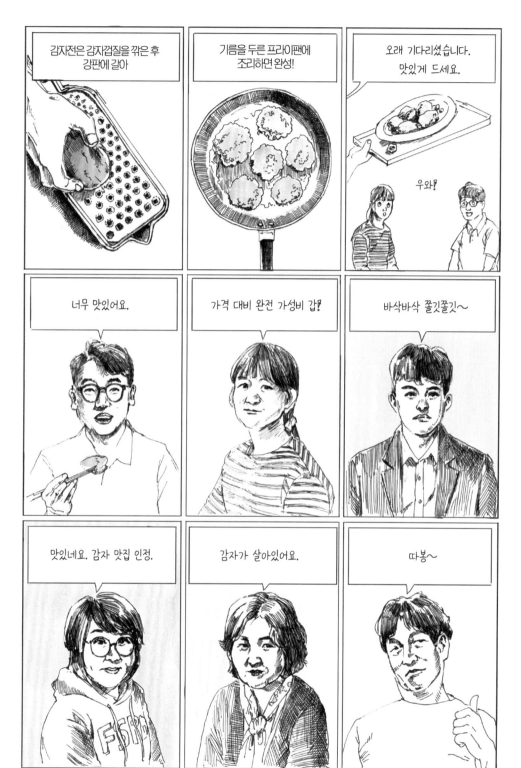

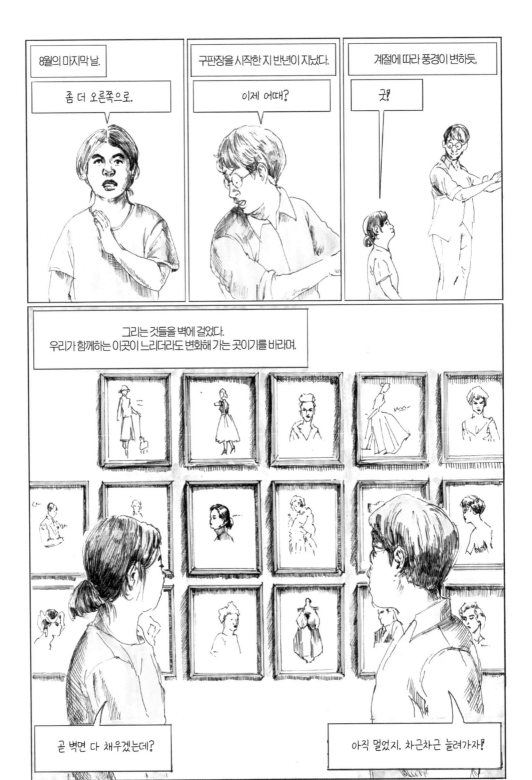

8월의 마지막 날.

좀 더 오른쪽으로.

구판장을 시작한 지 반년이 지났다.

이제 어때?

계절에 따라 풍경이 변하듯.

굿!

그리는 것들을 벽에 걸었다.
우리가 함께하는 이곳이 느리더라도 변화해 가는 곳이기를 바라며.

곧 벽면 다 채우겠는데?

아직 멀었지. 차근차근 늘려가자!

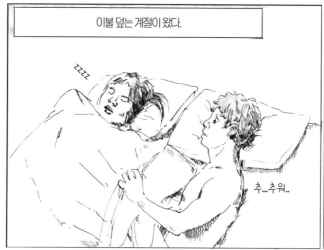

이불 덮는 계절이 왔다.

추...추워..

아참! 오늘은 토요일이지!

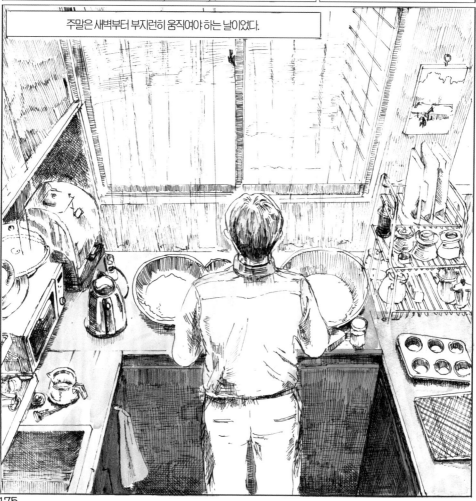

주말은 새벽부터 부지런히 움직여야 하는 날이었다.

단골손님도 늘고, 디저트를 찾는 사람들이 많아졌다.

주말용 디저트를 만들기 위해
아침 일찍 반죽을 만들었다.

디저트는 종류에 따라 굽는 시간도 다르고, 휴지시간도 달랐다.

각 디저트마다 온도가 중요해서 수시로 온도를 쟀다.

반죽 방법에 따라
식감에서 차이가 생겼다.

176

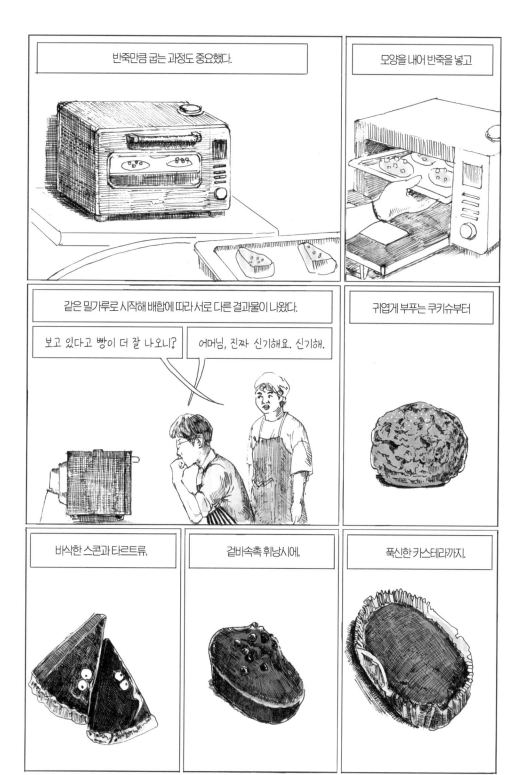

반죽만큼 굽는 과정도 중요했다.

모양을 내어 반죽을 넣고

같은 밀가루로 시작해 배합에 따라 서로 다른 결과물이 나왔다.

보고 있다고 빵이 더 잘 나오니?

어머님, 진짜 신기해요. 신기해.

귀엽게 부푸는 쿠키슈부터

바삭한 스콘과 타르트류,

겉바속촉 휘낭시에,

푹신한 카스테라까지.

더욱 신기한 건

좀처럼 일정한 결과물이 나오지 않는다는 것이었다.

모양이 너무 이상하네..

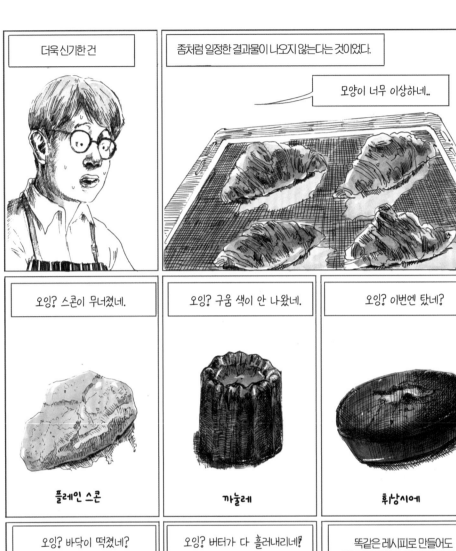

오잉? 스콘이 무너졌네.

플레인 스콘

오잉? 구움 색이 안 나왔네.

까눌레

오잉? 이번엔 탔네?

휘낭시에

오잉? 바닥이 떡졌네?

에그타르트

오잉? 버터가 다 흘러내리네!

팔미에

똑같은 레시피로 만들어도 다른 결과물이 나올 때가 많았다.

뭐가 문제지..

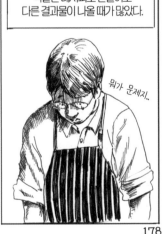

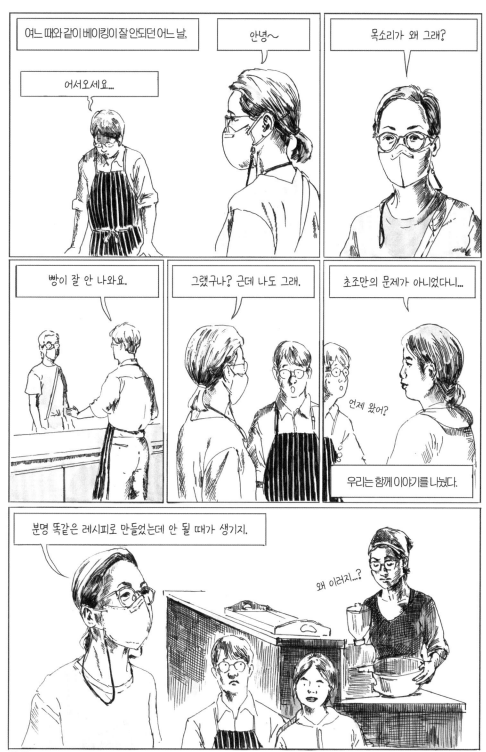

여느 때와 같이 베이킹이 잘 안되던 어느 날,

어서오세요...

안녕~

목소리가 왜 그래?

빵이 잘 안 나와요.

그랬구나? 근데 나도 그래.

초조만의 문제가 아니었다니...

언제 왔어?

우리는 함께 이야기를 나눴다.

분명 똑같은 레시피로 만들었는데 안 될 때가 생기지.

왜 이러지...?

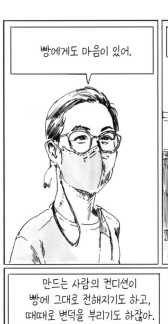

빵에게도 마음이 있어.

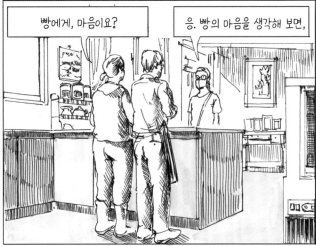

빵에게, 마음이요?

응. 빵의 마음을 생각해 보면,

만드는 사람의 컨디션이
빵에 그대로 전해지기도 하고,
때때로 변덕을 부리기도 하잖아.

무엇보다, 만들 때 어떤 마음으로
만드냐가 중요한 거 같아.

들었지?

알쥐. 알쥐.

만드는 사람의 애정이 담길수록
빵은 맛있어지고

모를 것 같아도 ,
빵도, 빵을 먹는 사람들도,
빵에 담긴 애정을 다 알더라고.

180

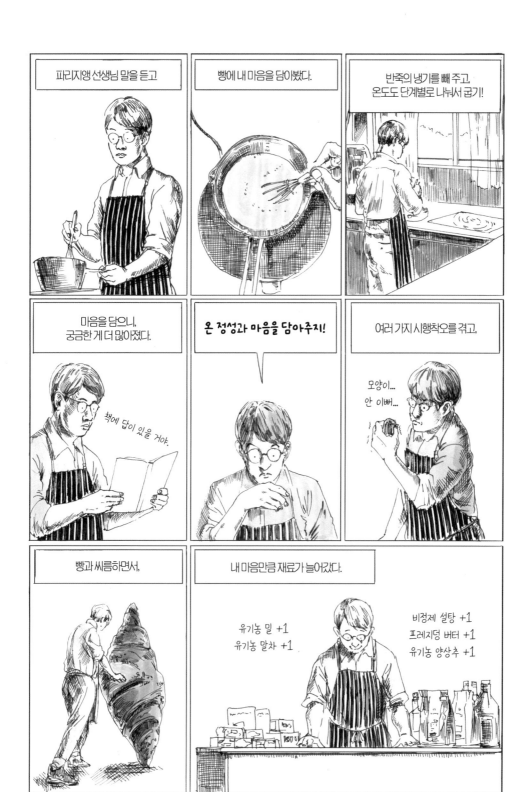

재료를 구비하다 보니,

냉장고도 꽉 차고,

하부장도 꽉 찼다.

재료가 있으면 마음이 든든한 한편,

좋은 재료=
좋은 마음!

재료별 유통기한에
맞추지 않으면 다 버려야 했다.

사는 것만큼, 제대로 쓸 줄도 알아야 했다.

을마나 맛있게요~

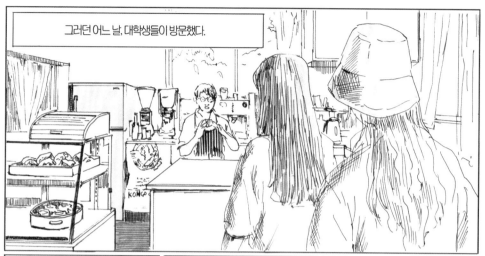

그러던 어느 날, 대학생들이 방문했다.

어서 오세요~

여기 블로그 보니까
레몬딜스콘이 있던데..

이제 가을이라 딜이 시들어서요.
대신 단호박타르트 추천할게요.

만들면 안 찾고...
안 만들면 찾는 사람이...ㅠㅠ

디저트를 맛본 학생은
정말 좋아했다.

진짜 맛있어요! 대박!

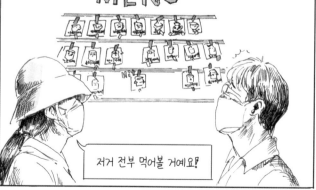

그중 한 학생은 매일 가게에 찾아왔다.

MENU

저거 전부 먹어볼 거예요!

183

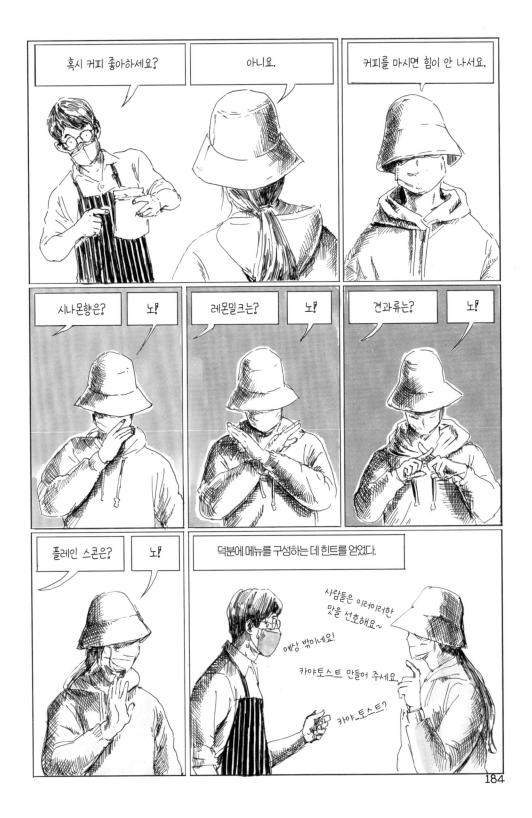

184

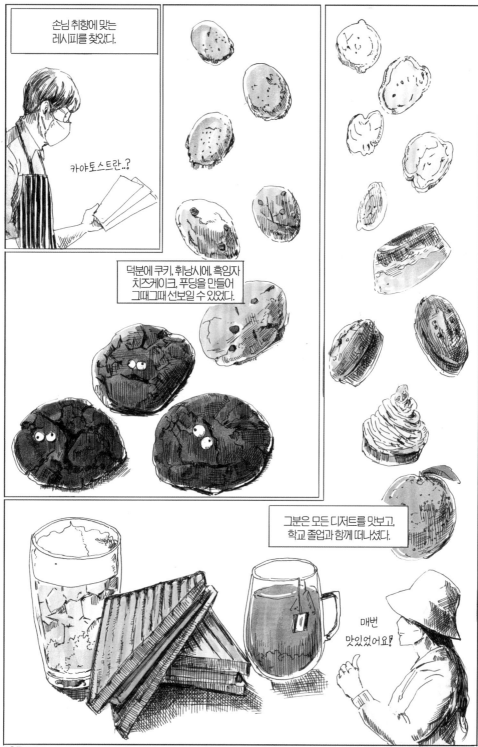

손님 취향에 맞는
레시피를 찾았다.

카야토스트란..?

덕분에 쿠키, 휘낭시에, 흑임자
치즈케이크, 푸딩을 만들어
그때그때 선보일 수 있었다.

그분은 모든 디저트를 맛보고,
학교 졸업과 함께 떠나셨다.

매번
맛있었어요!

185

손님 덕에 맛이 점점 좋아졌다.

더불어 빵을 만드는 시간도 함께 늘었다.

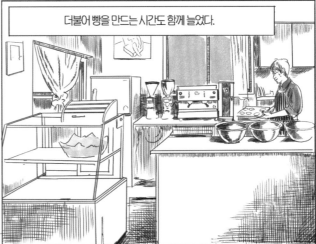

재료를 결정하는 건 계절이었고,
조금씩 나아갈 수 있었던 건 소중한 인연들 덕분이었다.

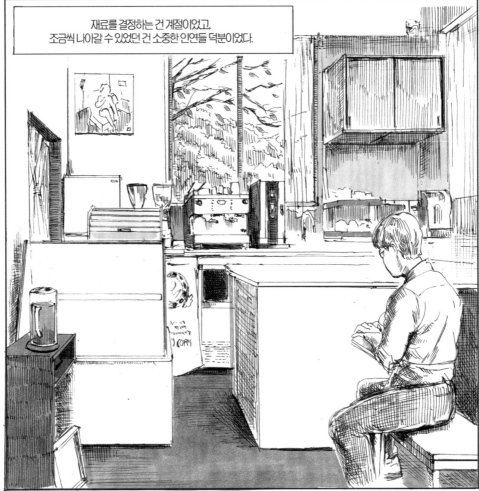

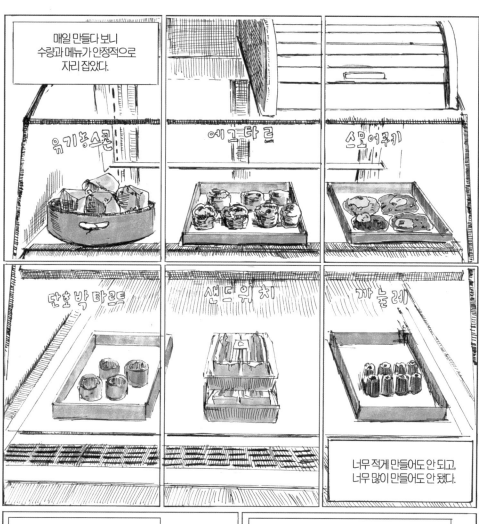

매일 만들다 보니
수량과 메뉴가 안정적으로
자리 잡았다.

유기농스콘

에그타르

스모어쿠키

단호박타르트

샌드위치

까눌레

너무 적게 만들어도 안 되고,
너무 많이 만들어도 안 됐다.

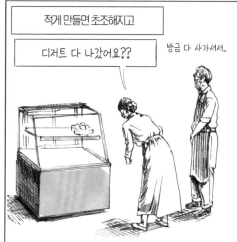

적게 만들면 초조해지고

디저트 다 나갔어요??

방금 다 사가셔서..

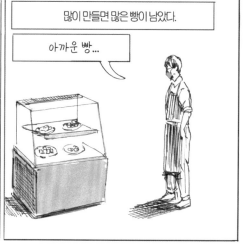

많이 만들면 많은 빵이 남았다.

아까운 빵...

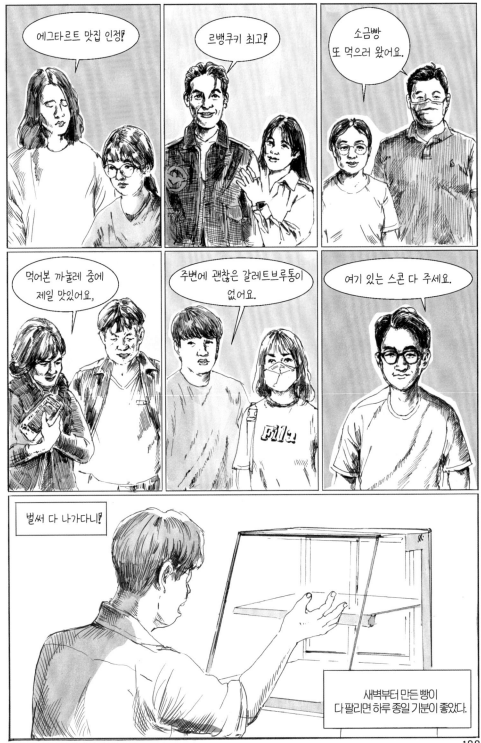

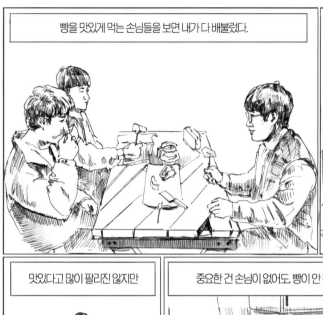

빵을 맛있게 먹는 손님들을 보면 내가 다 배불렀다.

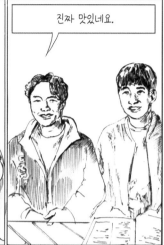

진짜 맛있네요.

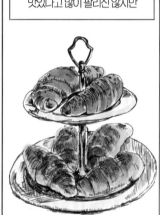

맛있다고 많이 팔리진 않지만

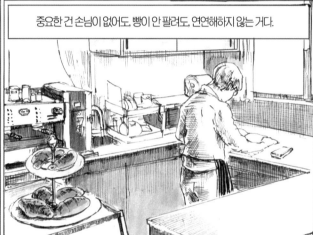

중요한 건 손님이 없어도, 빵이 안 팔려도, 연연해하지 않는 거다.

한가한 날에 모순은 이렇게 말했다.

만화 그릴 수 있어서 좋겠네~

그..그렇지?

한편 모순은…

고추 농사로 분주했다.
여름부터 서리가 내리기 전까지
빨갛게 익은 고추를 따서

고추를 세척하고.

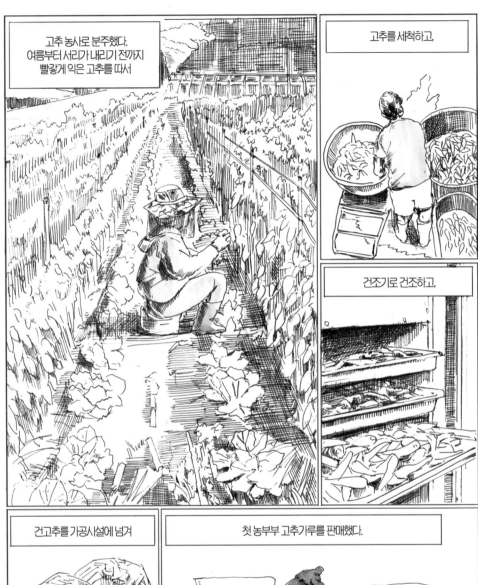

건조기로 건조하고.

건고추를 가공시설에 넘겨

첫 농부부 고추가루를 판매했다.

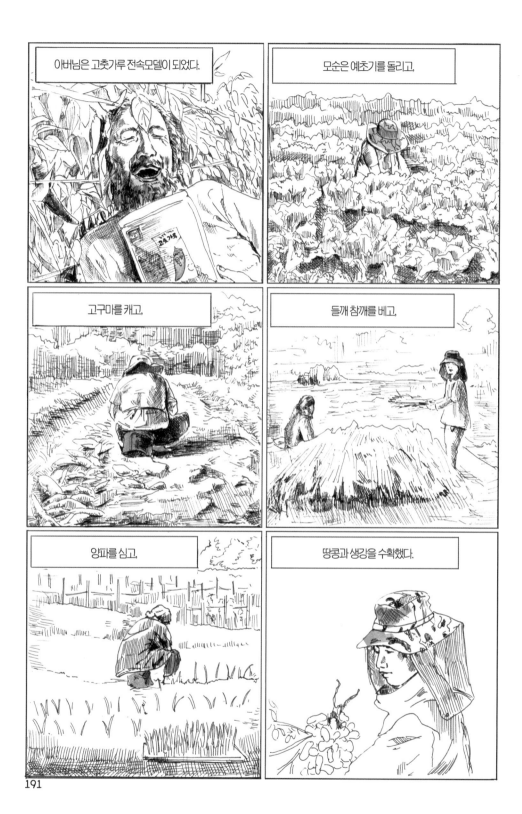

아버님은 고춧가루 전속모델이 되었다.

모순은 예초기를 돌리고,

고구마를 캐고,

들깨 참깨를 베고,

양파를 심고,

땅콩과 생강을 수확했다.

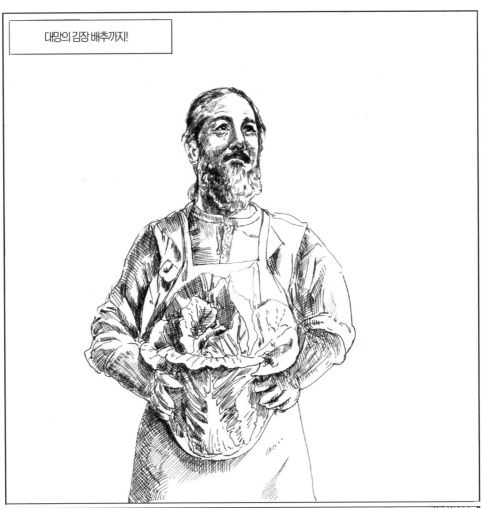

대망의 김장 배추까지!

난 이제 농민단체 회의가 있어서...

뭐? 어디가? 다 끝내고 가야지?

또 한번, 가을이 가고 있었다.

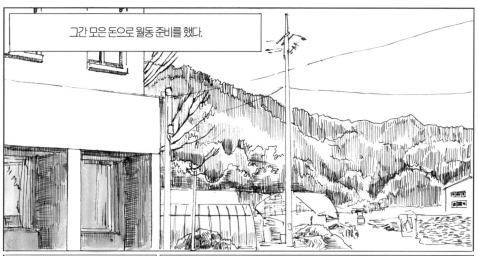

그간 모은 돈으로 월동 준비를 했다.

이번에도 급수와 배수에
열선을 설치했다.

지난겨울을 교훈 삼아,
2층 창문에 방풍 비닐을 덮었다.

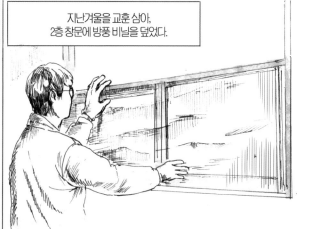

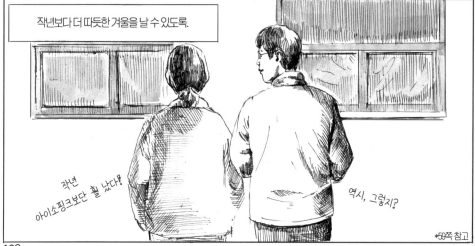

작년보다 더 따듯한 겨울을 날 수 있도록.

작년
아이소핑크보단 훨 낫다!

역시, 그렇지?

*59쪽 참고

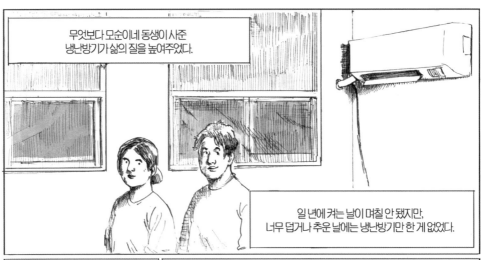

무엇보다 모순이네 동생이 사준
냉난방기가 삶의 질을 높여주었다.

일 년에 켜는 날이 며칠 안 됐지만,
너무 덥거나 추운 날에는 냉난방기만 한 게 없었다.

1층 난방은 펠릿난로로 결정했다.

모든 거래는 당근을 이용했다. 펠릿 난로와 펠릿을 중고로 구입했다.

거의 새거예요.

가격도 거의 새가격인 것 같아요.

그때는 미처 몰랐다. 사람들이 왜 중고로 펠릿을 팔았는지..

공부한 대로 난로를 설치했다.

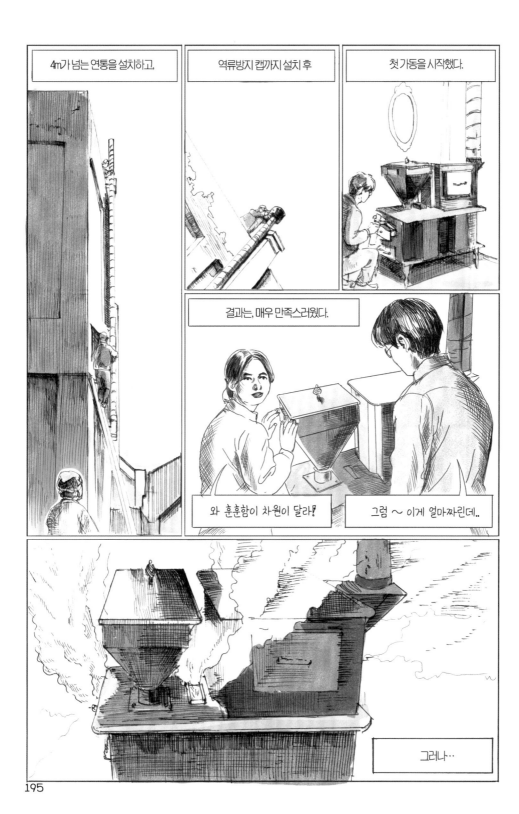

4m가 넘는 연통을 설치하고,

역류방지 캡까지 설치 후

첫 가동을 시작했다.

결과는, 매우 만족스러웠다.

와 훈훈함이 차원이 달라!

그럼 ～ 이게 얼마짜린데..

그러나…

그때야 알았다.
왜 사람들이 멀쩡한 새것을
절반도 안 되는 가격에 팔았는지.

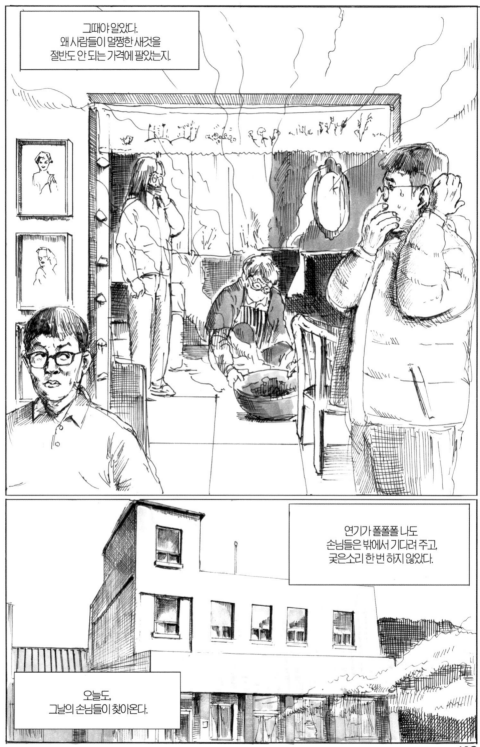

연기가 폴폴폴 나도
손님들은 밖에서 기다려 주고,
궂은소리 한 번 하지 않았다.

오늘도,
그날의 손님들이 찾아온다.

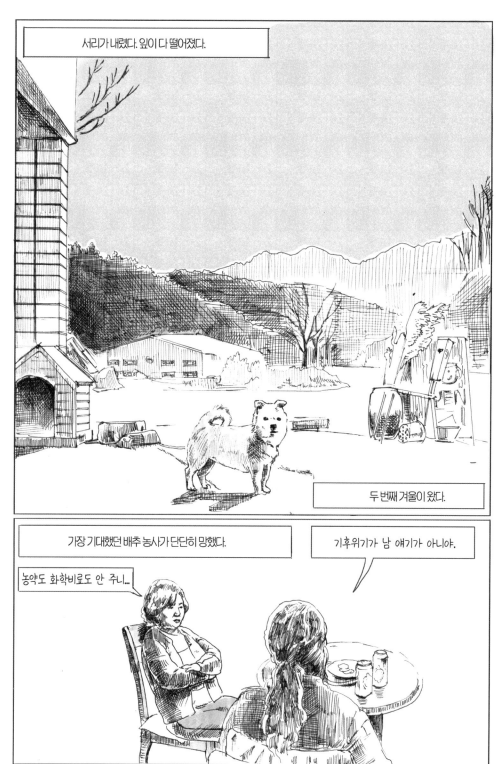

서리가 내렸다. 잎이 다 떨어졌다.

두 번째 겨울이 왔다.

가장 기대했던 배추 농사가 단단히 망했다.

기후위기가 남 얘기가 아니야.

농약도 화학비료도 안 주니...

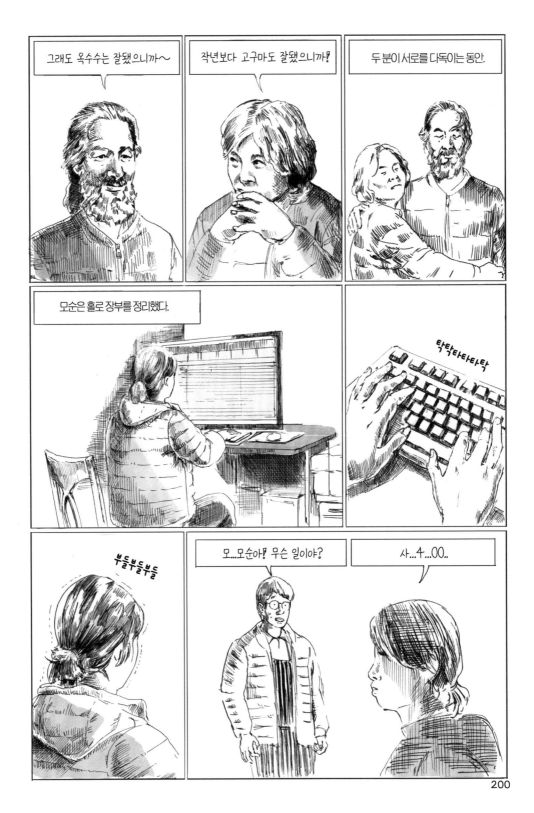

200

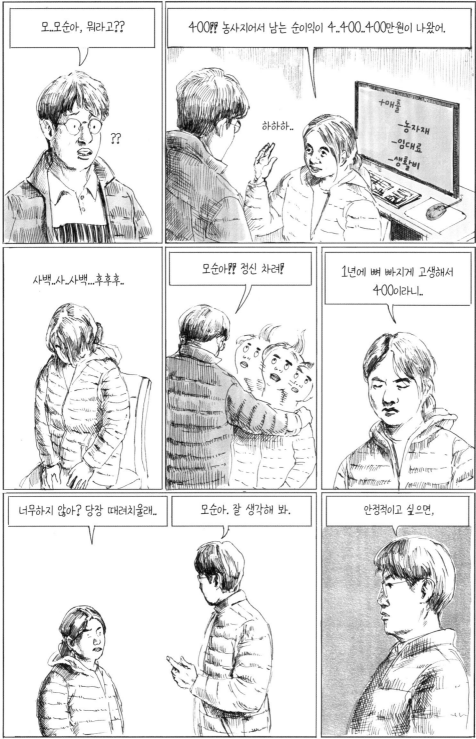

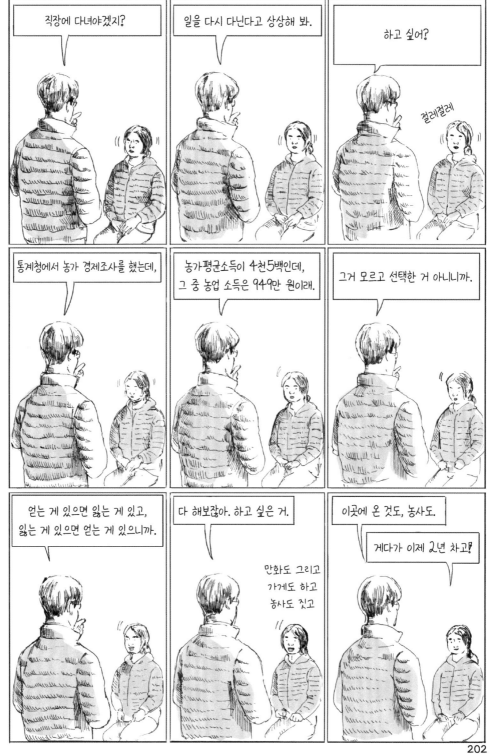

202

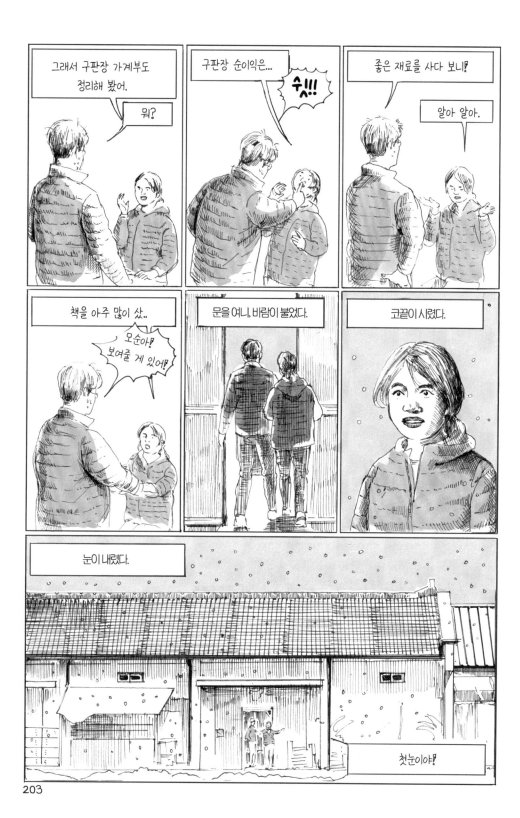

203

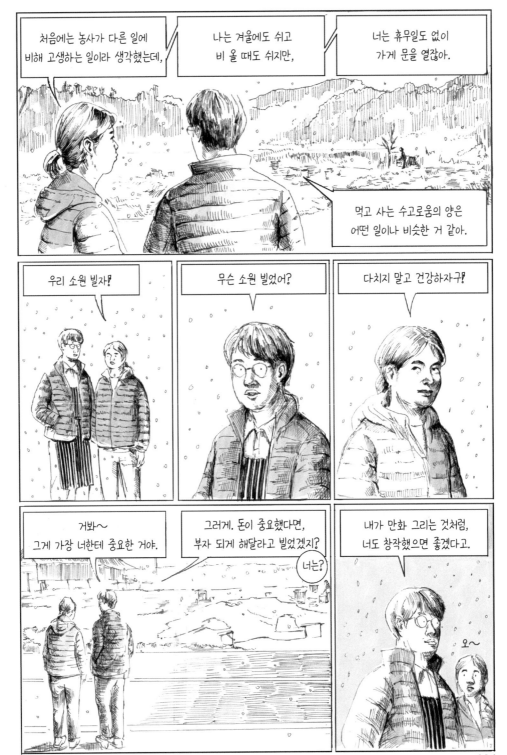

처음에는 농사가 다른 일에 비해 고생하는 일이라 생각했는데,

나는 겨울에도 쉬고 비 올 때도 쉬지만,

너는 휴무일도 없이 가게 문을 열잖아.

먹고 사는 수고로움의 양은 어떤 일이나 비슷한 거 같아.

우리 소원 빌자!

무슨 소원 빌었어?

다치지 말고 건강하자구!

거봐~ 그게 가장 너한테 중요한 거야.

그러게. 돈이 중요했다면, 부자 되게 해달라고 빌었겠지?

너는?

내가 만화 그리는 것처럼, 너도 창작했으면 좋겠다고.

오~

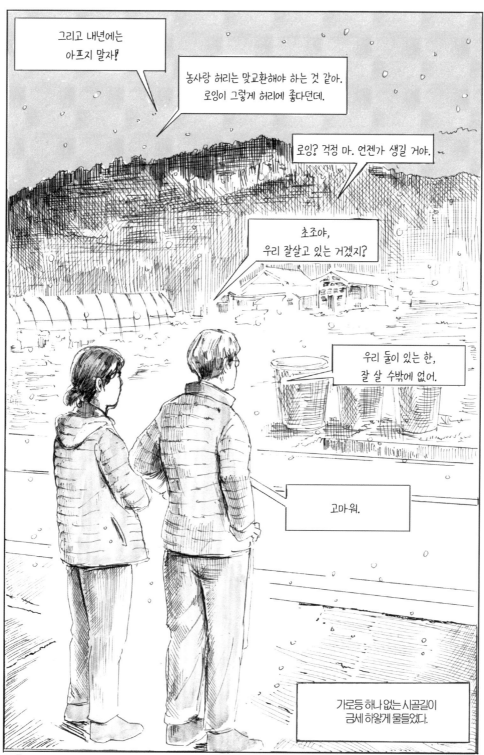

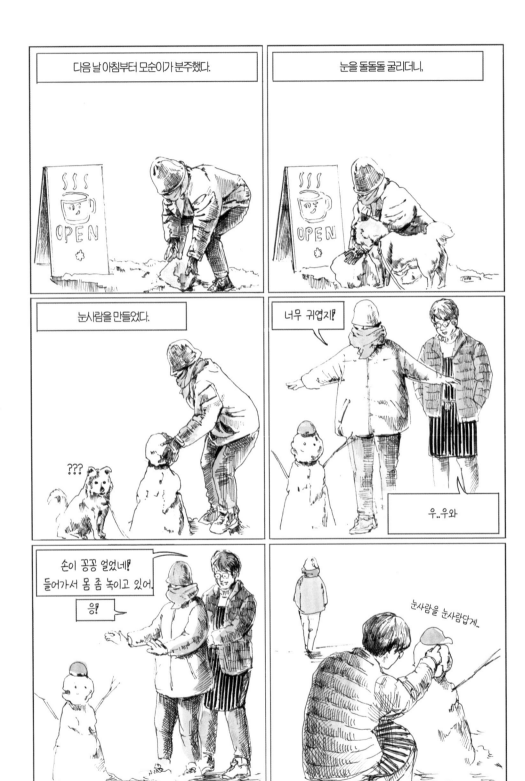

피어나는 빼삐용이 낳은 강아지다.

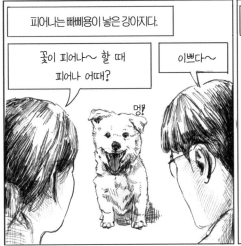

피어나는 빼삐용에 이어 구판장 마스코트가 됐다.

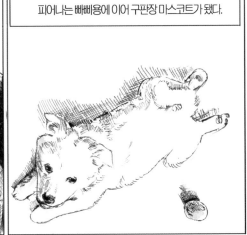

피어나를 보러 먼 곳에서 찾아오는 손님도 생겼다.

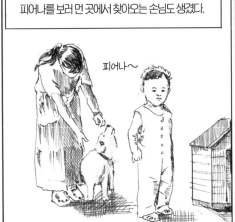

피어나는 옥수수와 고구마를 먹으며 무럭무럭 자랐다.

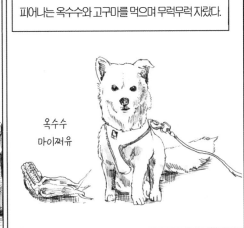

구판장도 피어나와 함께 자랐다.

여름에 방문했던 손님이 겨울에도 찾아와 주었다.

해야 할 일은 손님 수와 상관없이 늘었다.

밤 따왔으니까 대박 나라.

대박 많네요.

밤수북~

디저트 밑작업이 가장 컸다. 특히 밤까기.

영화에선 낭만이 느껴졌는데...

한달 내내 밤만 깠다.

손에 굳은살이...

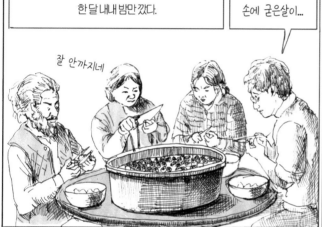

잘 안까지네

반복되는 수제청 작업과

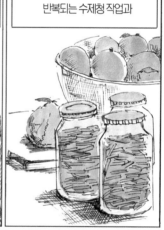

가게 난방과

화르르륵

식물 관리

쫄쫄쫄

주변 환경정리로 하루가 금방금방 갔다.

?

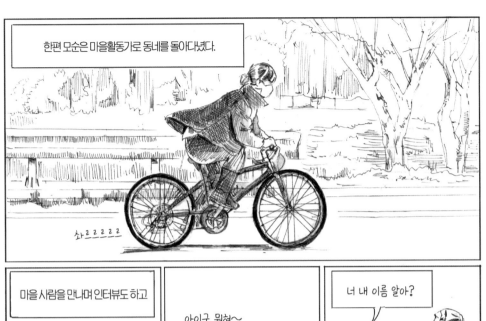

한편 모순은 마을활동가로 동네를 돌아다녔다.

촤ㄹㄹㄹㄹㄹ

마을 사람을 만나며 인터뷰도 하고

아이구 뭐혀~

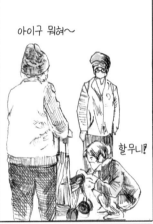

할무니!

너 내 이름 알아?

아저씨는 제 이름 아세요?

마을 사람과 사진도 찍었다.

쁘이~

찰칵!

* 마을활동가란?
모순이가 농촌활성화센터에서 2021년부터 참여했던 프로그램으로,
농촌 주민이 직접 주민과 소통하고 복지와 연결고리가 될 수 있도록 돕는 활동 지원 및 양성 프로그램.

210

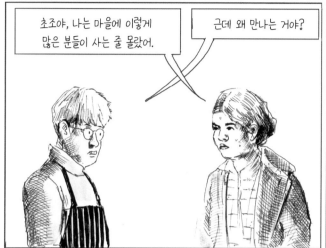

초초야, 나는 마을에 이렇게
많은 분들이 사는 줄 몰랐어.

근데 왜 만나는 거야?

비～밀!

모순이는 더불어 그간 생산한 농산물로
유기농 들기름과 생들기름, 옥수수차도 만들었다.

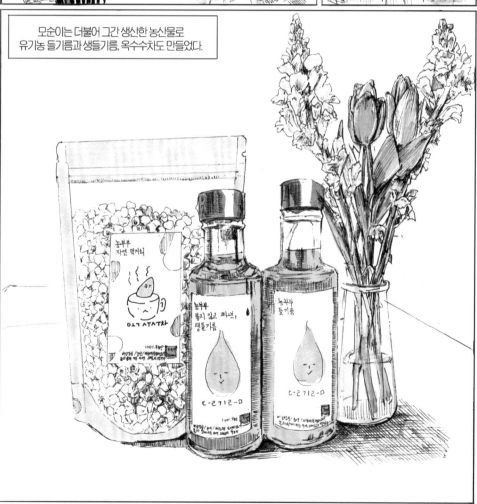

벨벨벨

연락 한 통이 왔다.

정말요??

감사합니다!
얘기해보고 다시 연락드릴게요!

???

모순아, 자전거 손님이
로잉머신을 정리한대!

뭐어?? 무조건 사!

생각보다 빨리 소원 하나가 이뤄졌다.

이야~

오오~

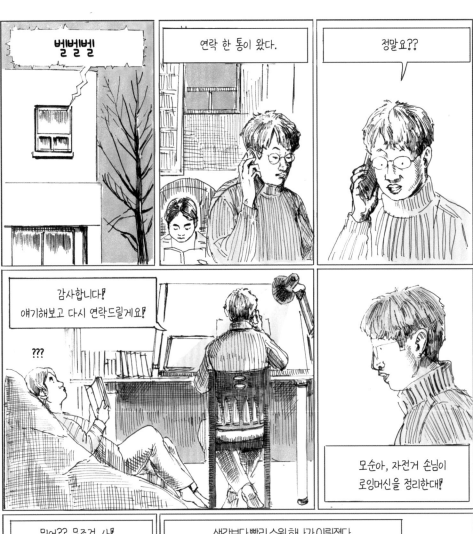

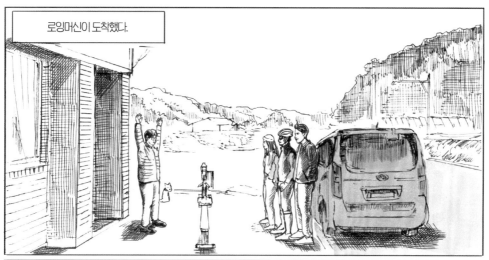

로잉머신이 도착했다.

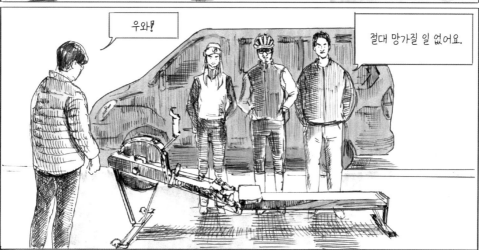

우와!

절대 망가질 일 없어요.

영상 보면서
자세 배우면서 하면 좋을 거예요.

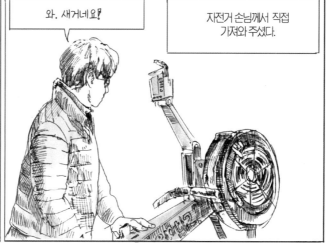

와. 새거네요!

자전거 손님께서 직접
가져와 주셨다.

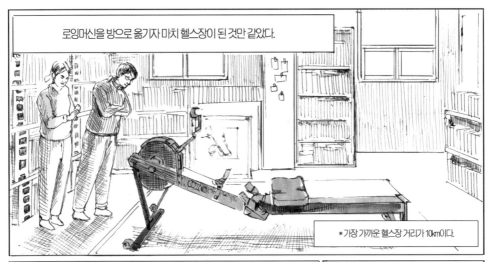

로잉머신을 방으로 옮기자 마치 헬스장이 된 것만 같았다.

＊가장 가까운 헬스장 거리가 10km이다.

튼튼하고 좋아 보인다!

빨리 타보자!

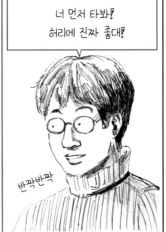

너 먼저 타봐!
허리에 진짜 좋대!

반짝반짝

좋아써!

1분 뒤

허얽허얽허억...더는 못 타...

와..

214

그렇게 타면 안 되지.
나처럼 타면 오래 탈 수 있어.

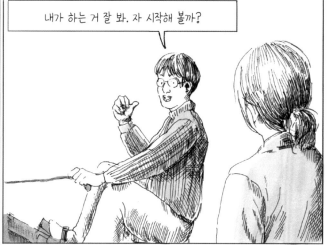

내가 하는 거 잘 봐. 자 시작해 볼까?

3분 뒤

몸이..예전 같지 않네.

허얽허얽허어어럭..

초조야 너 해골 됐어 !

으하하항하항

모순은 영상을 찾아보면서

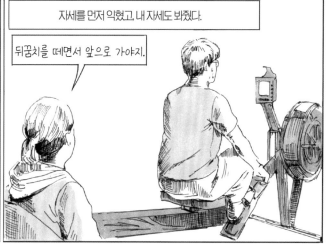

자세를 먼저 익혔고, 내 자세도 봐줬다.

뒤꿈치를 떼면서 앞으로 가야지.

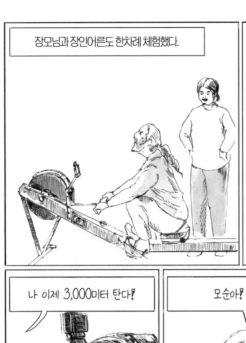

장모님과 장인어른도 한차례 체험했다.

로잉은 지옥의 운동기계였는데,
모순이가 유난히 좋아했다.
구경하는 걸...

나 이제 3,000미터 탄다!

모순아! 어때?

초초야, 운동 열심히 했구나?
옆구리살이 통통해!

근육이야. 근육.

근데 모순아, 너는 로잉 안 해?

나? 하지.

언제??

이따가.

모순은 이따가 지옥에 빠져버렸다.

이따가 할게~

이따가~

이따가 한다니까~

모순아, 지금 로잉을 타서 허리를 튼튼하게 다져놔야 내년에 허리 안 아프지!

허리... 이따가... 아, 허리...

좋아! 시작해 보는 거야.

벌

떡

모순은 그렇게 한번 앉으면 30분씩 로잉을 타기에 이르렀다.

훕!

난 최고야! 난 멋져!

오~

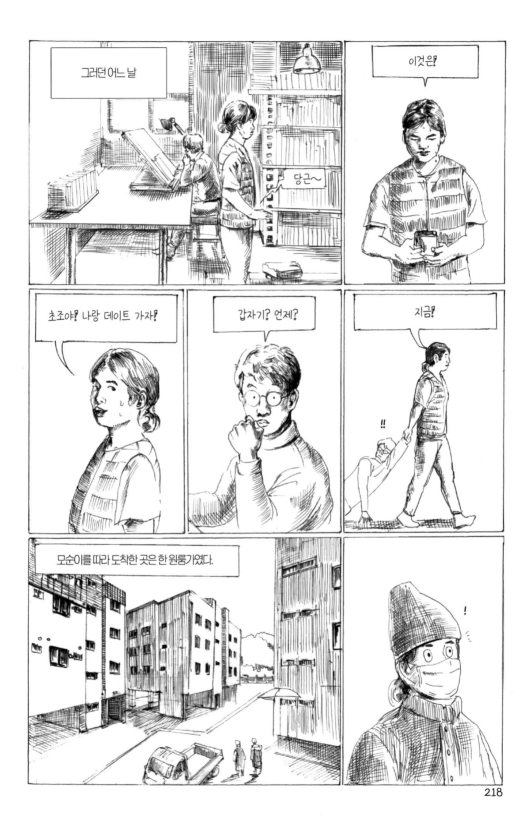

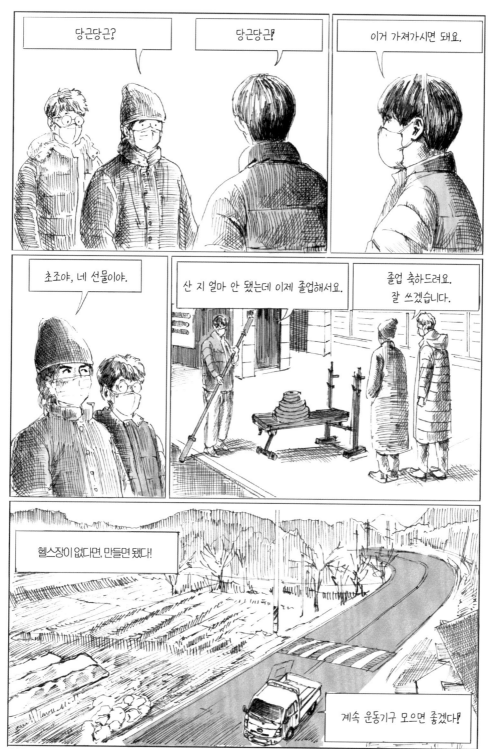

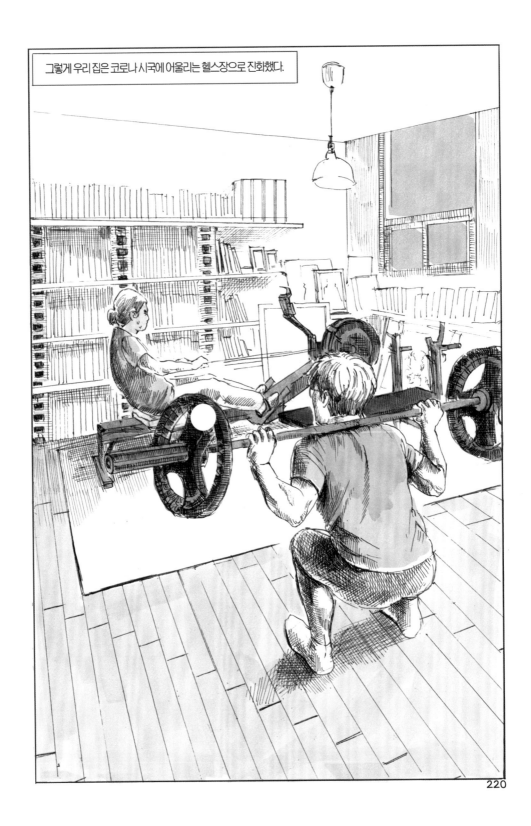

그렇게 우리 집은 코로나 시국에 어울리는 헬스장으로 진화했다.

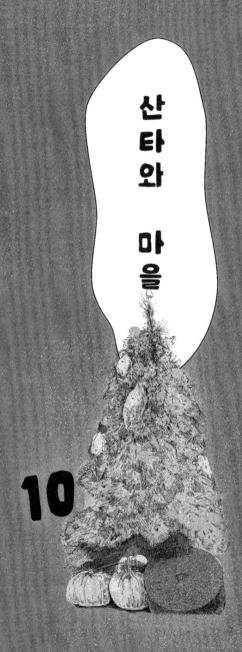

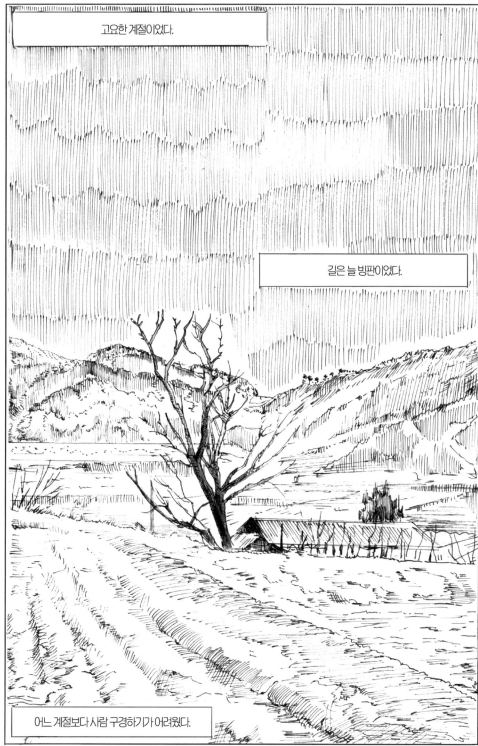

고요한 계절이었다.

길은 늘 빙판이었다.

어느 계절보다 사람 구경하기가 어려웠다.

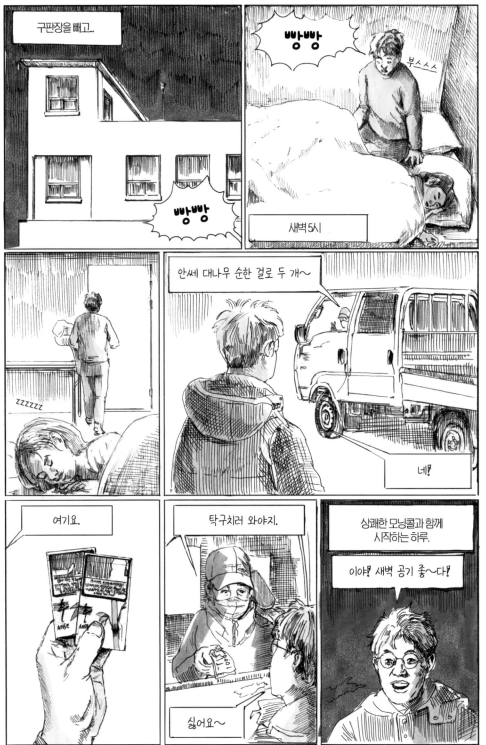

224

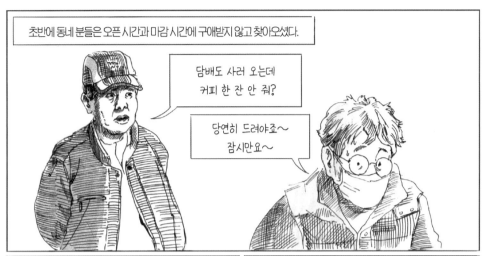

초반에 동네 분들은 오픈 시간과 마감 시간에 구애받지 않고 찾아오셨다.

담배도 사러 오는데
커피 한 잔 안 줘?

당연히 드려야죠~
잠시만요~

시골의 아침은 도시의 아침과는 그 풍경이 사뭇 다르지만,

자기만의 속도로 부지런히 하루를 시작하는 것은 같았다.

땔감을 지게로 나르기도 하고,

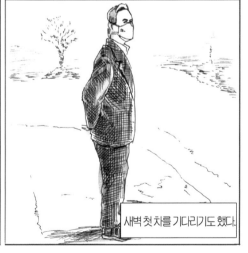

새벽 첫 차를 기다리기도 했다.

225

나도 아침엔 만화를 그리고

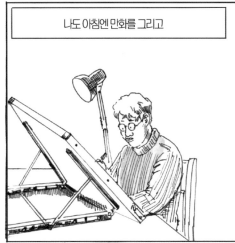

그림 작업이 끝나면 베이킹에 돌입했다.

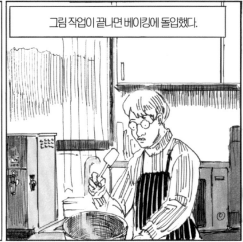

12월은 하우스 딸기가
나오는 계절이기도 하다.

소중한 딸기!

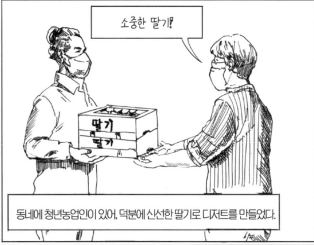

동네에 청년농업인이 있어, 덕분에 신선한 딸기로 디저트를 만들었다.

프레지에가 나을까... 타르트가 나을까...?
우선 모순이 좋아하는 딸기치즈타르트를 만들자!

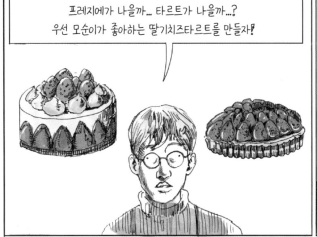

계절에 맞는 맛이
가장 맛있다.

타르트 시트에는 노른자만~

226

타르트 반죽 끝났으니까,
드디어...슈톨렌을 만들어 볼까?

슈톨렌은 크리스마스를 대표하는 독일 빵이다.

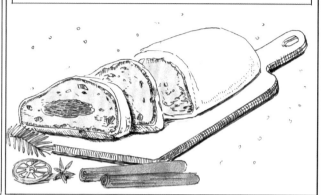

크리스마스가 되면 만들어달라는
요청이 있었다.

꼭♥ 만들어 주세요.

슈톨렌은 시간이 필요한 빵이다.

빵반죽과 마지팬을 따로 만들고,
과일을 럼에 절이고,
여러 번 발효 공정을 거쳐,
슈가파우더로 감싼 뒤 냉장고에 2주간 숙성해야 하네?

간단한 레시피도 있지만,
초보인 만큼 정식대로!
모든 공정을 따르기로 한다.

재료부터 사볼까~

딸랑~

이번엔 뭐 만들어?

모순이 와써

크리스마스를 대표하는
독일 빵 슈톨렌!
단골 손님의 특별 주문이야.

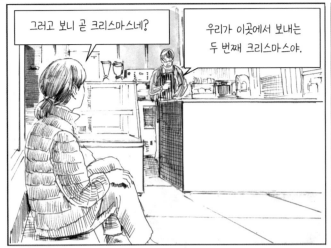

그러고 보니 곧 크리스마스네?

우리가 이곳에서 보내는 두 번째 크리스마스야.

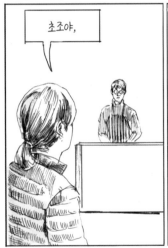

초조야,

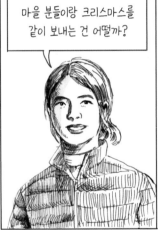

마을 분들이랑 크리스마스를 같이 보내는 건 어떨까?

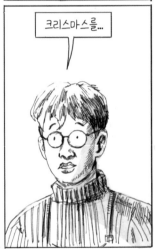

크리스마스를...

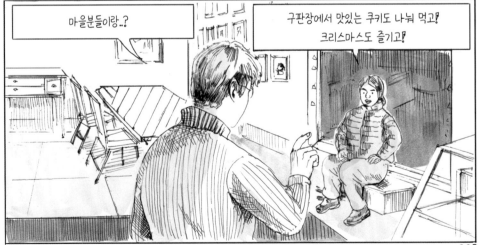

마을분들이랑..?

구판장에서 맛있는 쿠키도 나눠 먹고! 크리스마스도 즐기고!

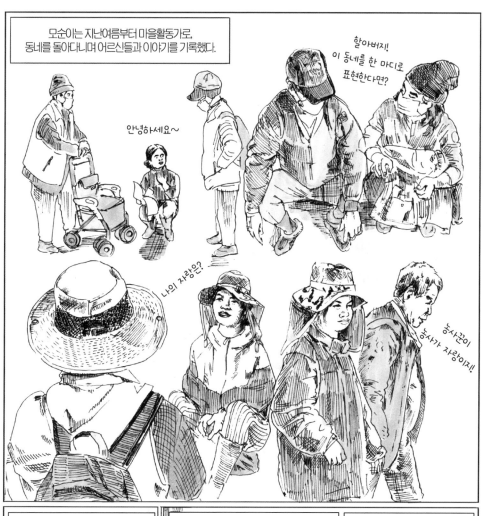

모순이는 지난여름부터 마을활동가로,
동네를 돌아다니며 어르신들과 이야기를 기록했다.

안녕하세요~

할아버지!
이 동네를 한 마디로
표현한다면?

나의 자랑은?

농사꾼이
농사가 자랑이지!!

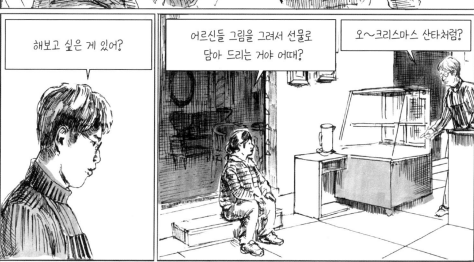

해보고 싶은 게 있어?

어르신들 그림을 그려서 선물로
담아 드리는 거야 어때?

오~크리스마스 산타처럼?

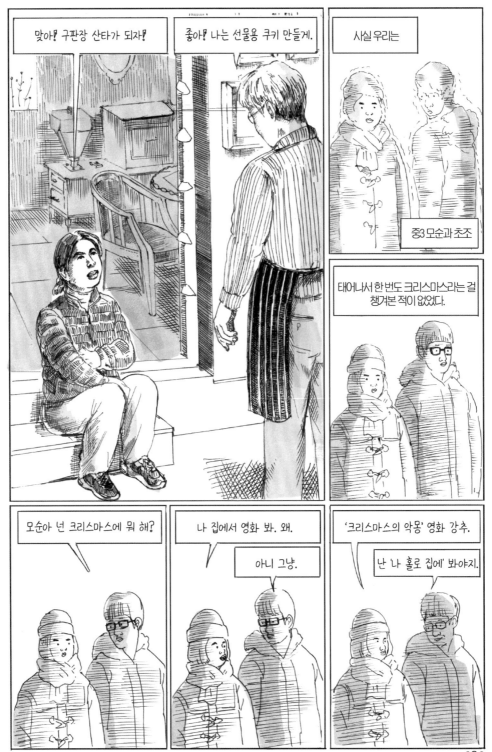

맞아! 구판장 산타가 되자!

좋아! 나는 선물용 쿠키 만들게.

사실 우리는

중3 모순과 초조

태어나서 한번도 크리스마스라는 걸 챙겨본 적이 없었다.

모순아 넌 크리스마스에 뭐 해?

나 집에서 영화 봐. 왜.

아니 그냥.

'크리스마스의 악몽' 영화 강추.

난 '나 홀로 집에' 봐야지.

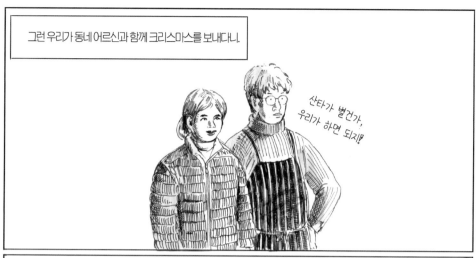

그런 우리가 동네 어르신과 함께 크리스마스를 보내다니.

산타가 별건가,
우리가 하면 되지!

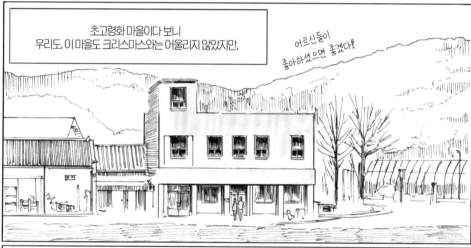

초고령화 마을이다 보니
우리도, 이 마을도 크리스마스와는 어울리지 않았지만,

어르신들이
좋아하셨으면 좋겠다!

어울리지 않아서, 해보고 싶었다.
이 작은 산골을 누비는 산타클로스를 상상하며.

포스터도 만들어 붙이고

동네 분들 초상화도
이쁘게 담아드리고

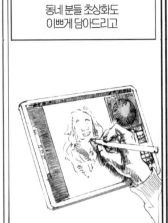

어르신들과 나눴던 대화를
정리해 책자로 만들었다.

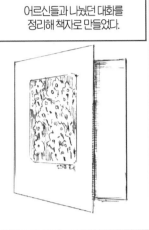

크리스마스를 닮은
식탁보도 마련하고,

한겨울에 장미꽃을 사서 분위기도 내보았다.

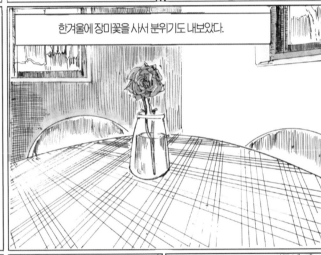

점점 크리스마스가 다가왔다.

232

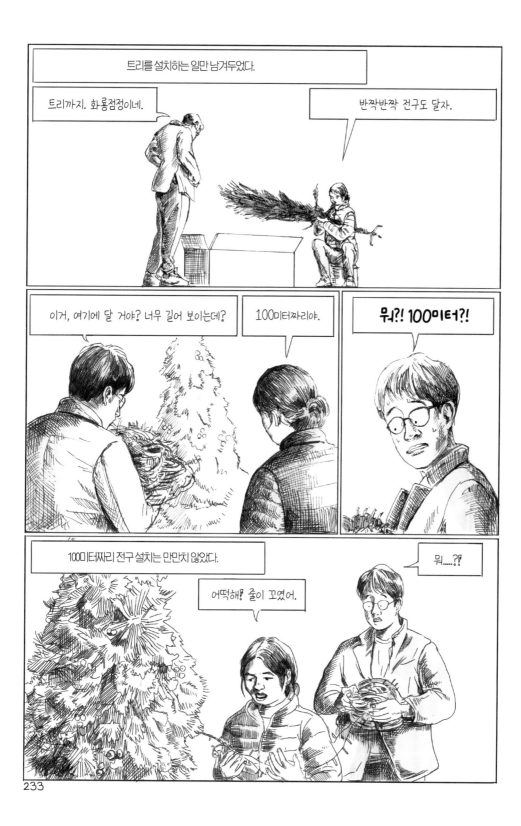

트리를 설치하는 일만 남겨두었다.

트리까지. 화룡점정이네.

반짝반짝 전구도 달자.

이거, 여기에 달 거야? 너무 길어 보이는데?

100미터짜리야.

뭐?! 100미터?!

100미터짜리 전구 설치는 만만치 않았다.

어떡해! 줄이 꼬였어.

뭐.....?!

233

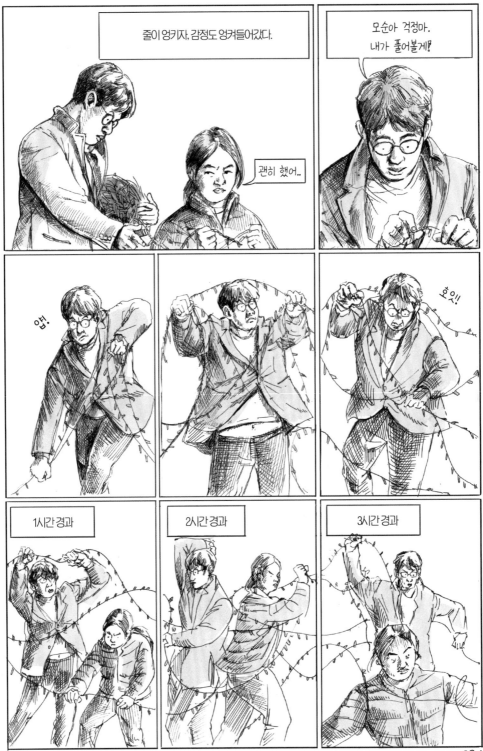

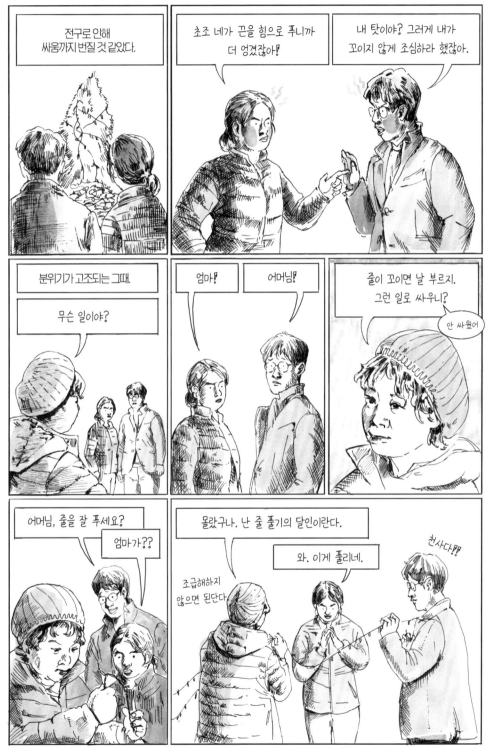

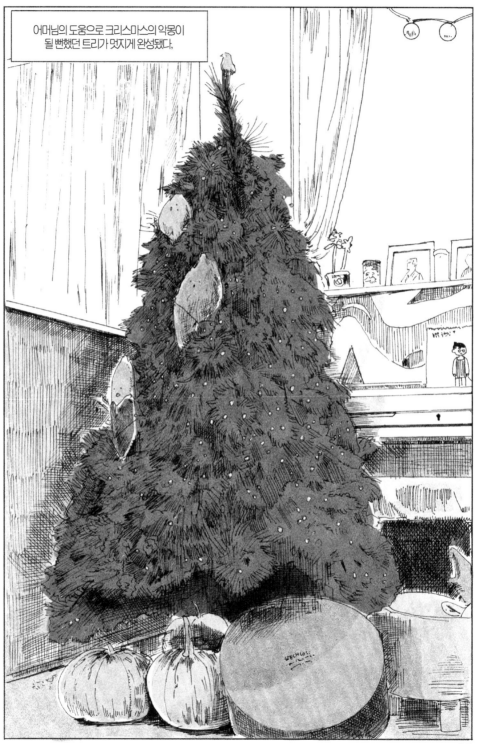

어머님의 도움으로 크리스마스의 악몽이
될 뻔했던 트리가 멋지게 완성됐다.

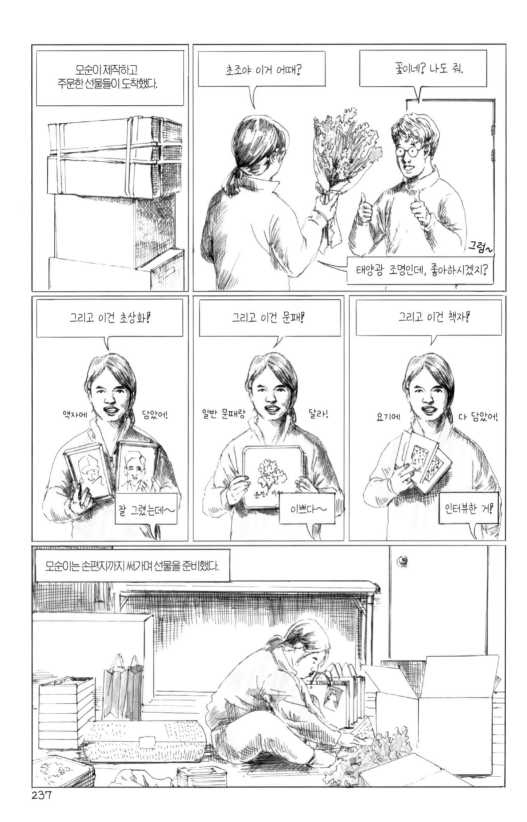

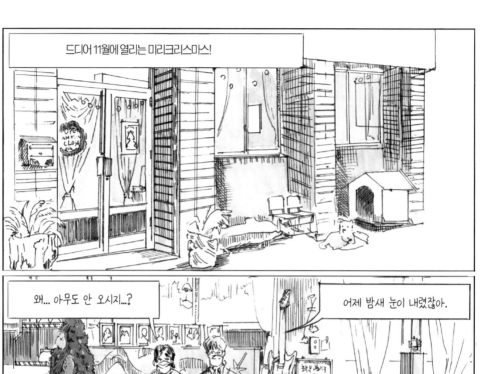

드디어 11월에 열리는 미리크리스마스!

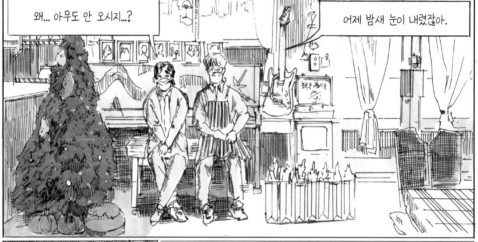

왜... 아무도 안 오시지...?

어제 밤새 눈이 내렸잖아.

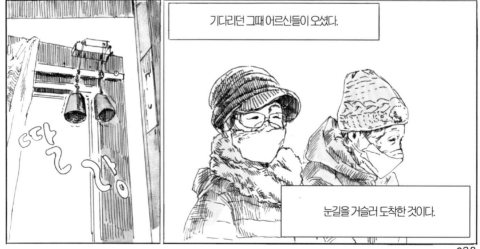

기다리던 그때 어르신들이 오셨다.

눈길을 거슬러 도착한 것이다.

238

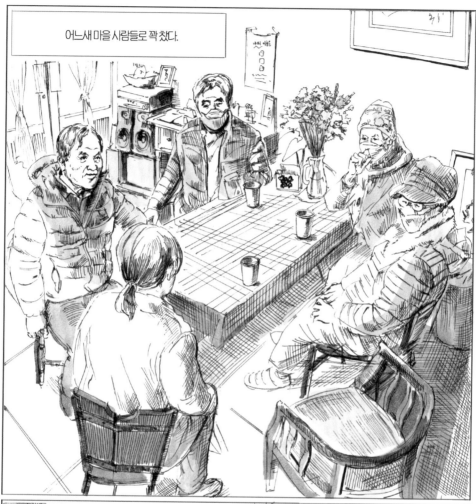

어느새 마을 사람들로 꽉 찼다.

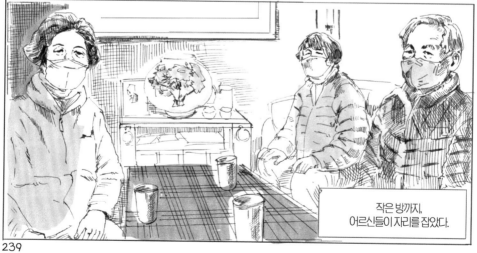

작은 방까지,
어르신들이 자리를 잡았다.

오랜 시간 준비한 슈톨렌과 디저트를 선보였다.

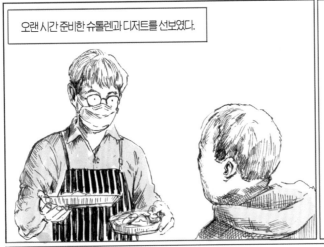

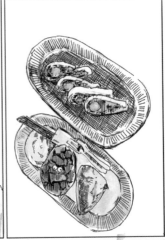

모순은 신이 나서 징글벨 노래를 부르며 선물을 개봉박두 했다.

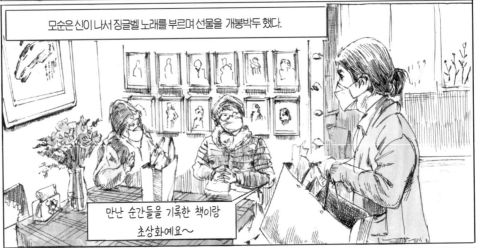

만난 순간들을 기록한 책이랑
초상화예요~

나도, 어르신들도 생애 첫 크리스마스였다.

이거 귀한 걸
고마워서 어떡해.

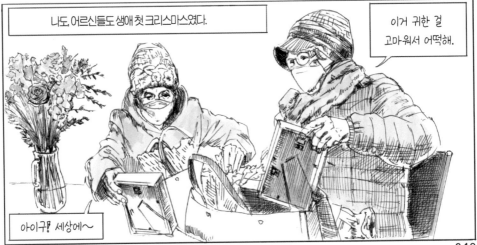

아이구! 세상에~

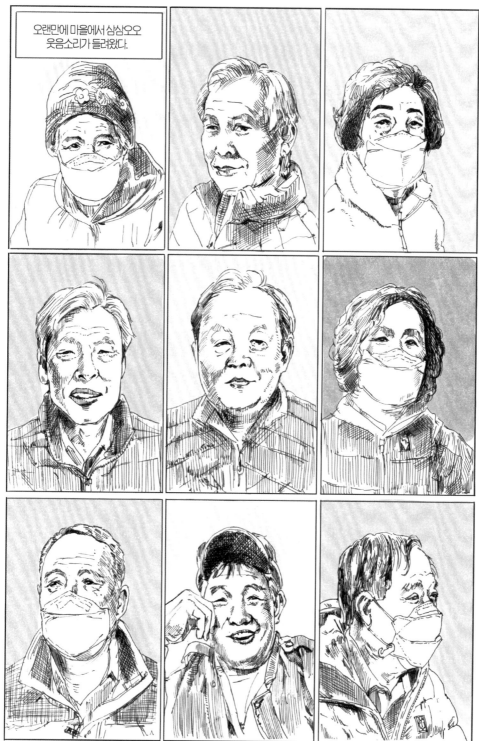

오랜만에 마을에서 삼삼오오
웃음소리가 들려왔다.

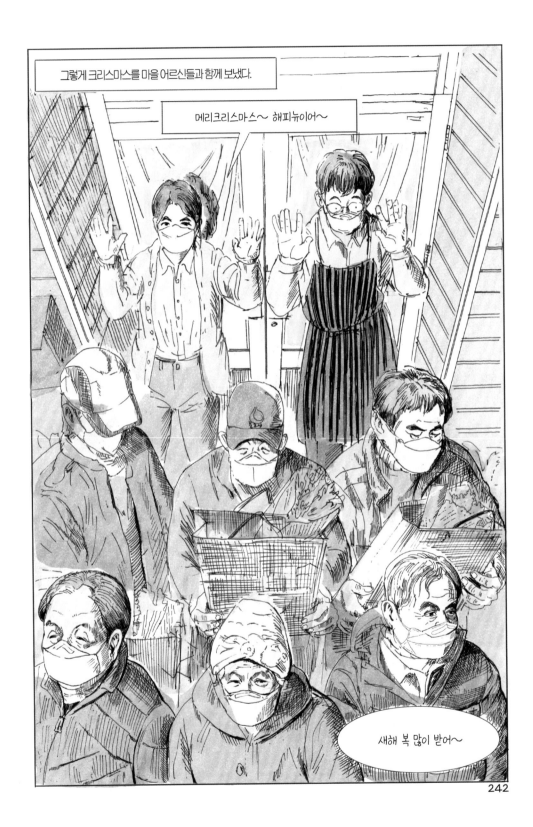

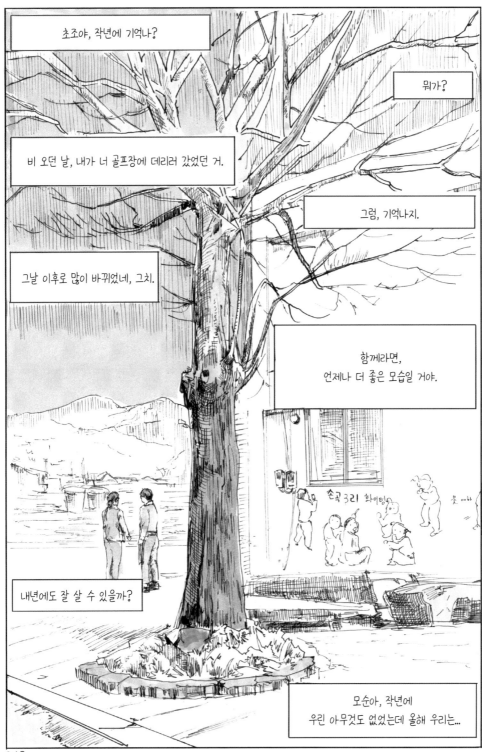

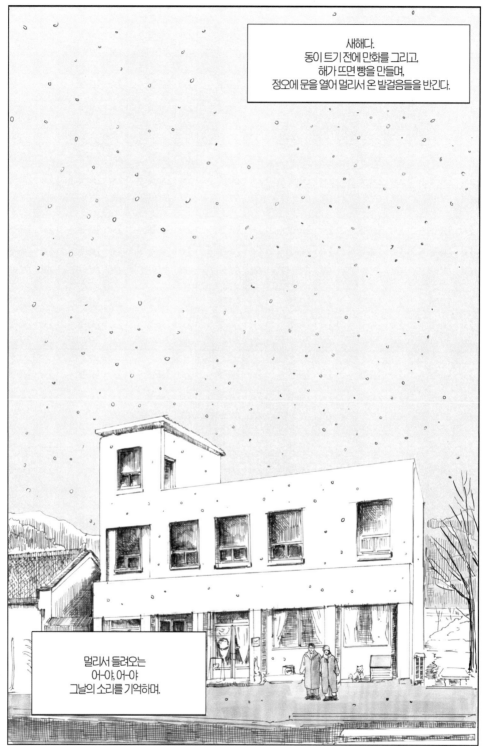

새해다.
동이 트기 전에 만화를 그리고,
해가 뜨면 빵을 만들며,
정오에 문을 열어 멀리서 온 발걸음들을 반긴다.

멀리서 들려오는
어-야, 어-야
그날의 소리를 기억하며.

244

밀고 당기며 살아가는 우리의 오늘

그림의 말

아이가 자란다.
구판장을 하면서 시간차를 두고 만나는 아이는 매번 변화한다.
아이가 변화는 과정은 신비롭다.
부모 손에 안겨 눈만 뜨고 있던 아이가 옹알이를 하고, 뒤집기를 하고,
머리카락이 돋고, 신발을 신고, 걷기까지 한다.
100일이 막 지난 아이가 어느덧 점프를 뛰고, 춤을 춘다.
울상을 지었던 3살 아이가 이제는 웃음으로 아빠를 챙긴다.
변하는 아이를 보고 그저 감탄할 뿐이다.
자라나는 아이를 보면서 지난 시간을 가늠한다.

장소를 옮기고 네 번째 겨울이다.
매년이 새롭고, 하루가 다르다.
빵도 그림도 늘 마음과 같지 않다.
원하는 결과를 얻기까지는 오랜 시간이 필요하다.
유쾌하지 않을 때도, 급한 마음에 망칠 때도 있다.
그런 나에게 아내는 별명을 지어줬다.
남초조. 자신은 이모순.
정확한 애칭이다.

초조함은 내 일상의 일부다.
빠르면 새벽부터 발동한다.
어제 만든 반죽이 떠오른다.
못다한 그림에 실망한다.
오늘 방문할 손님이 어떠할지 걱정한다.
계절이 바뀌어도 비슷하게 반복한다.
그러면서 조금씩 자란다.
못다 한 미련을 구현할 미래로 둔다.
타이밍을 찾고, 힘을 키우며. 밀고 당기는 생동과 함께
우리는 자란다.

풀링 밀고 당기며 살아가는 우리의 오늘
ⓒ 남도현

발행일 2023년 12월 25일 초판 1쇄
지은이 남도현
발행처 인디펍
발행인 민승원
출판등록 2019년 01월 28일 제2019-8호
전자우편 cs@indiepub.kr
대표전화 070-8848-8004
팩스 0303-3444-7982

정가 18,000원
ISBN 979-11-6756392-7 (03650)

* 도서는 '2022 다양성만화 제작 지원사업', '2023 만화 출판 지원사업'의 선정작으로,
 한국만화영상진흥원의 지원을 받아 제작되었습니다.